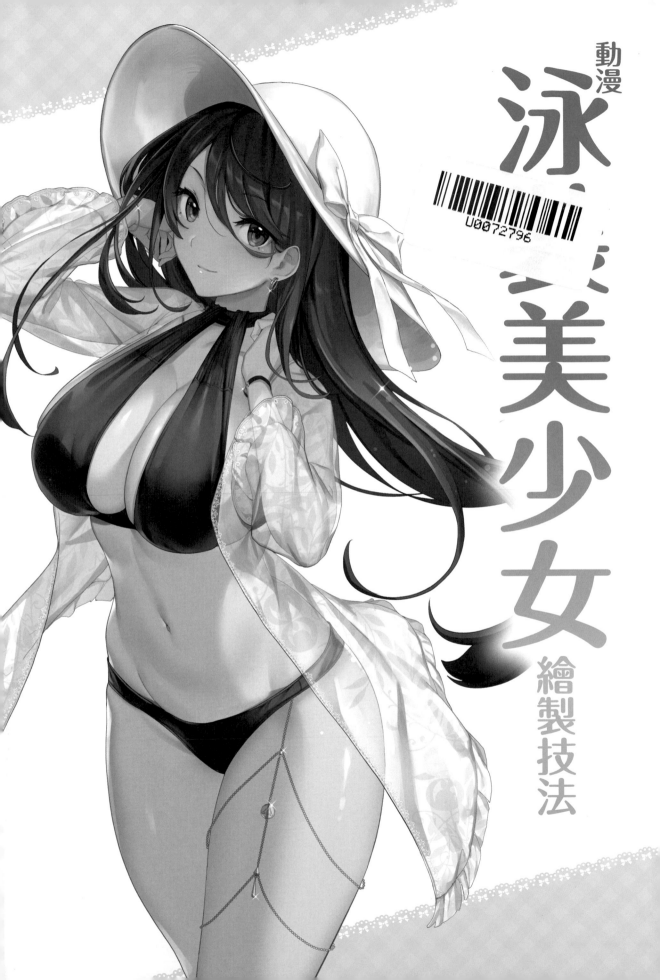

動漫

泳

美少女

繪製技法

前言

泳裝是能將女性明媚動人、光彩奪目的魅力發揮到極限的服裝。說到泳裝，大家應該會先想到校園泳裝或三角比基尼，然而世界上其實還有各式各樣的設計。有為了能在愉快的假期中，穿著與平常不同的服裝盡情玩耍而特別設計的款式，還有容易活動的泳裝、可愛滿點的泳裝、成熟型泳裝，以及時尚泳裝。泳裝的設計，充滿了女孩「可愛歡樂」的元素。

在本書中，收錄了許多這樣「可愛歡樂」的泳裝。以一般游泳用的泳裝為基礎，大致區分為可愛、率性、熱情（P.8～）三種設計類型，並搭配實力派繪師的上色技法，依類型介紹泳裝設計。

不僅依女孩各自的特色設計出適合的泳裝；設計時的重點元素，還包括體型、年齡、平時的穿搭、性格等。除了設計、配色、材質外，也不妨將搭配的帽子、涼鞋、防曬衣等泳裝配件也納入考慮。

希望在尋找要幫角色搭配什麼樣的泳裝時，本書能助您一臂之力。

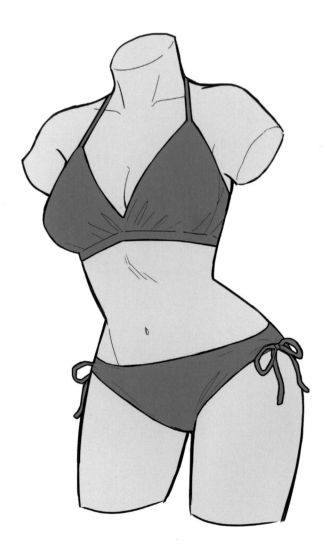

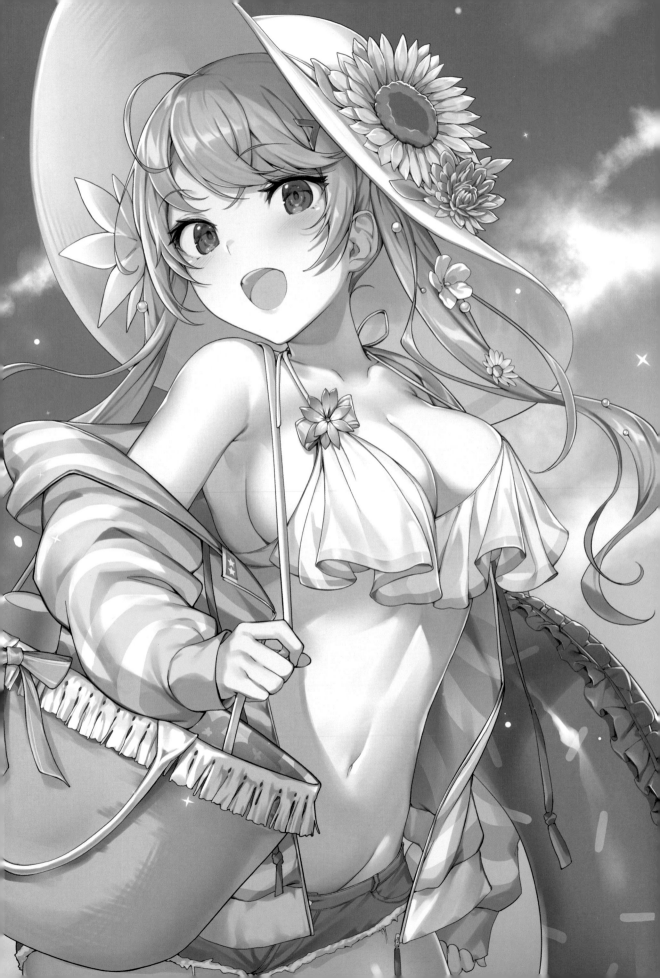

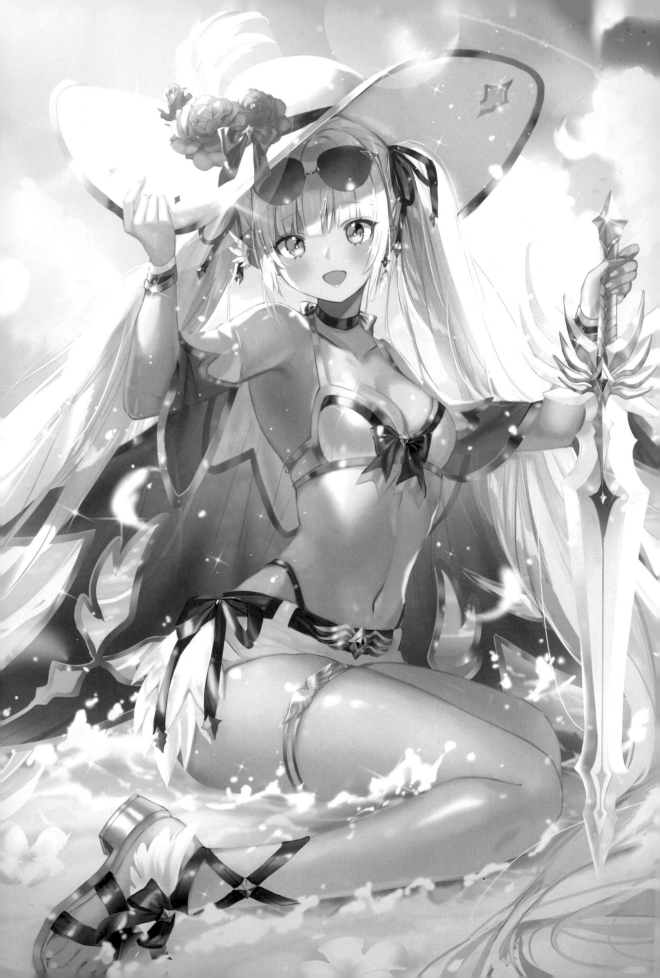

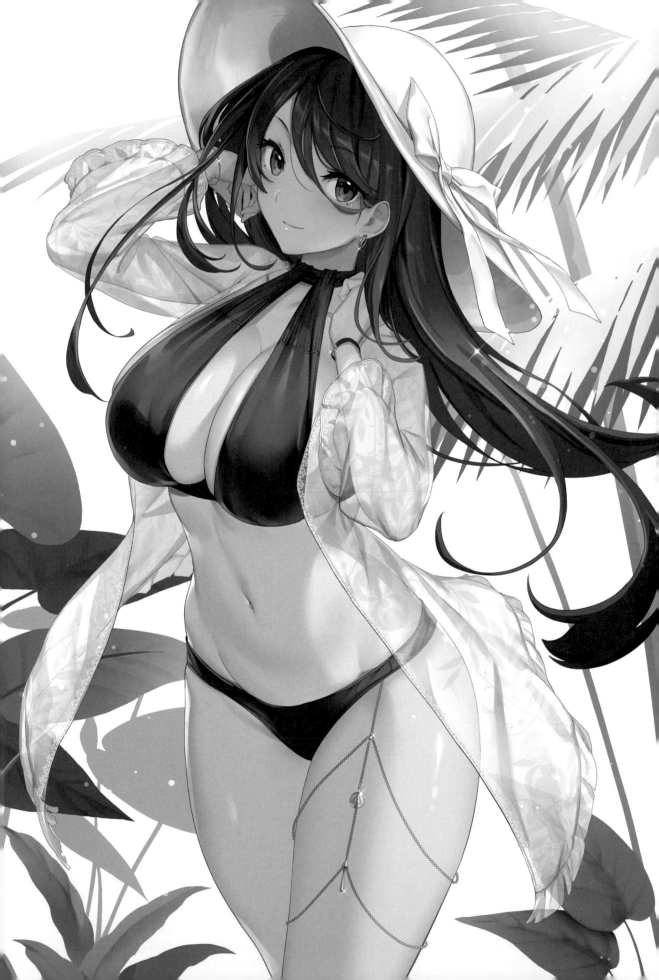

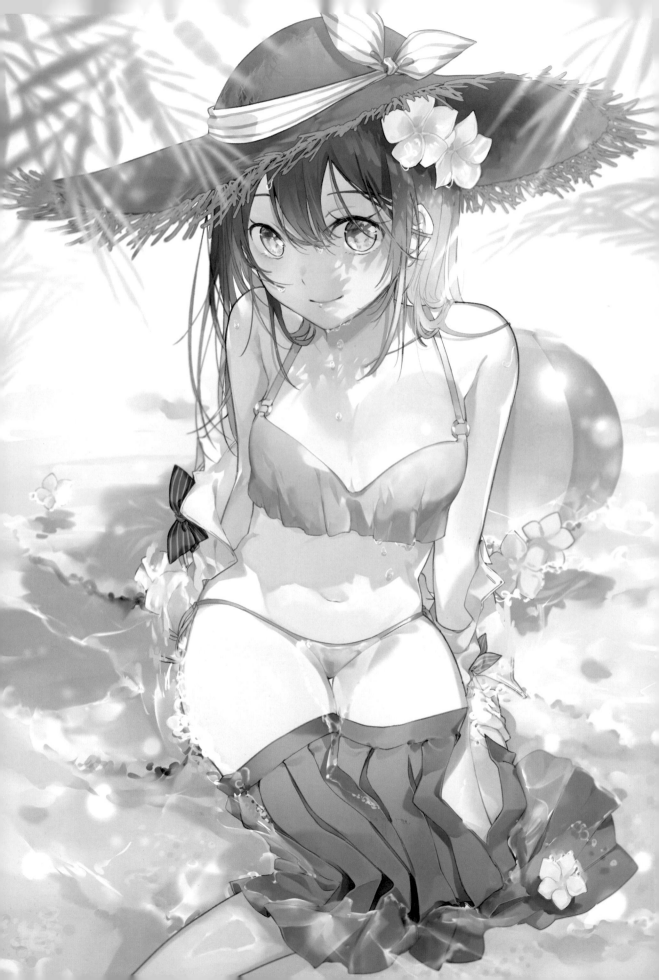

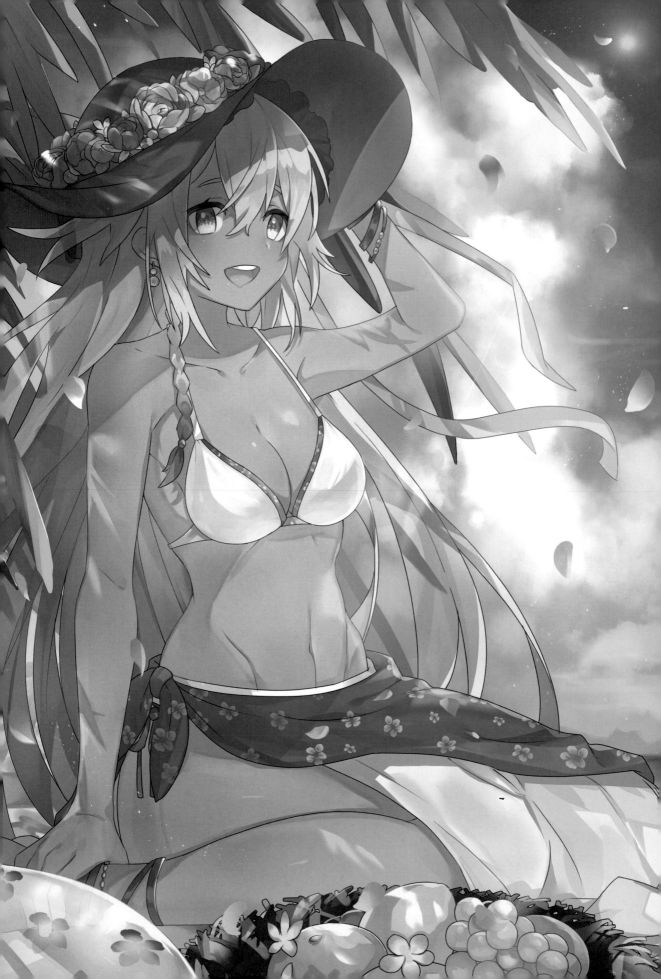

可愛風款式

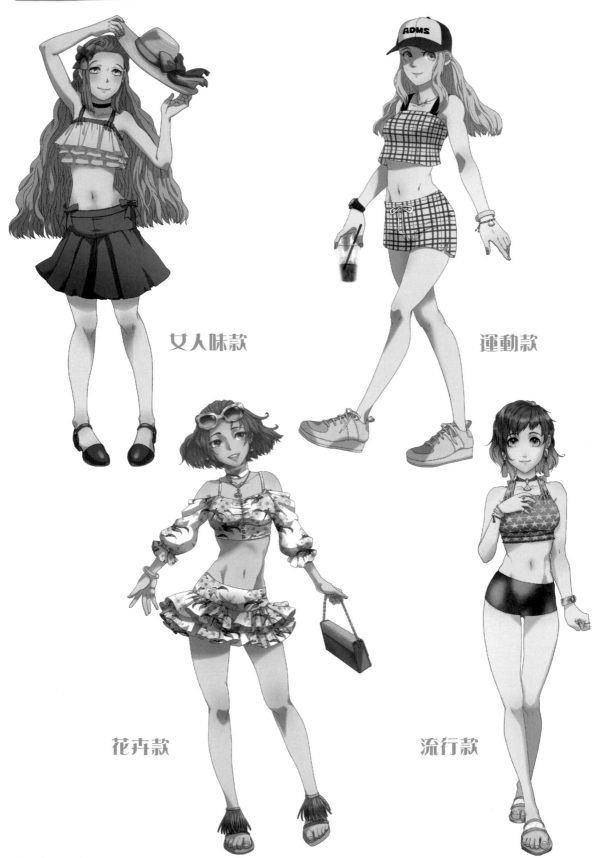

女人味款

運動款

花卉款

流行款

率性風款式

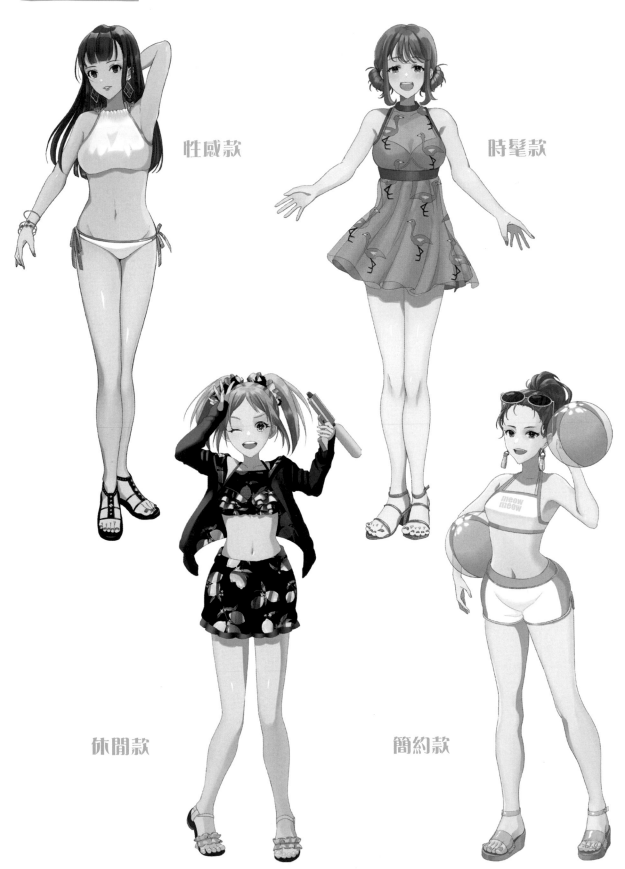

性感款

時髦款

休閒款

簡約款

熱情風款式

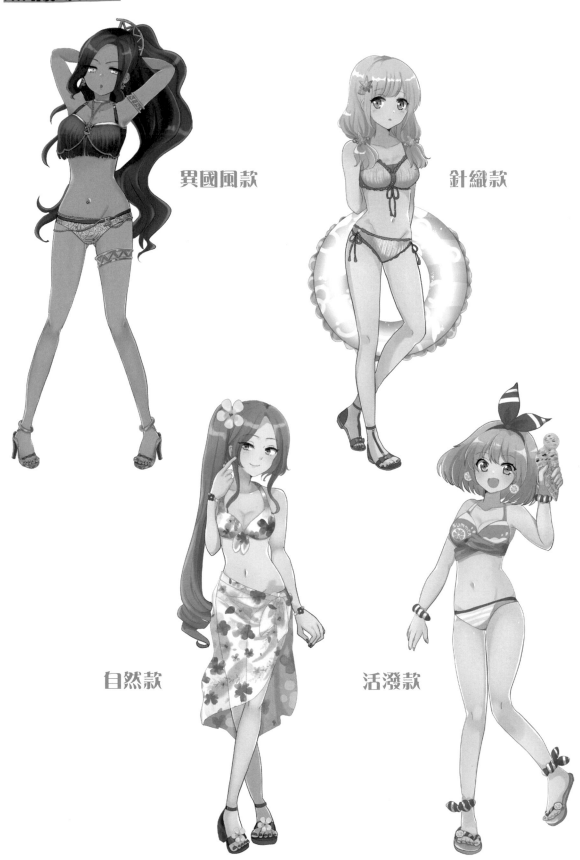

異國風款

針織款

自然款

活潑款

本書的使用方式

　　本書是介紹泳裝設計、基本泳裝畫法的教學書。此外，亦會解說使用CLIP STUDIO PAINT這套軟體上色的方法。在設計頁面會介紹該類型下的主要泳裝設計，以及進階的變化款式；上色頁面則會按部位解說上色的方法。

頁面閱讀方式

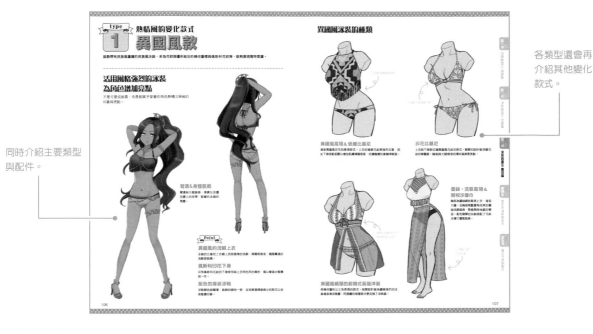

同時介紹主要類型與配件。

各類型還會再介紹其他變化款式。

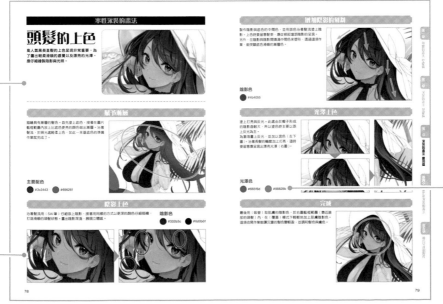

上色方法會依「眼睛」、「肌膚」等部位分開解說。

各部位的上色方法則會分流程進行說明。

插圖所使用的顏色色碼，參照此色碼便能畫出範例使用的顏色。

目錄

第一章
身體的畫法 基礎篇

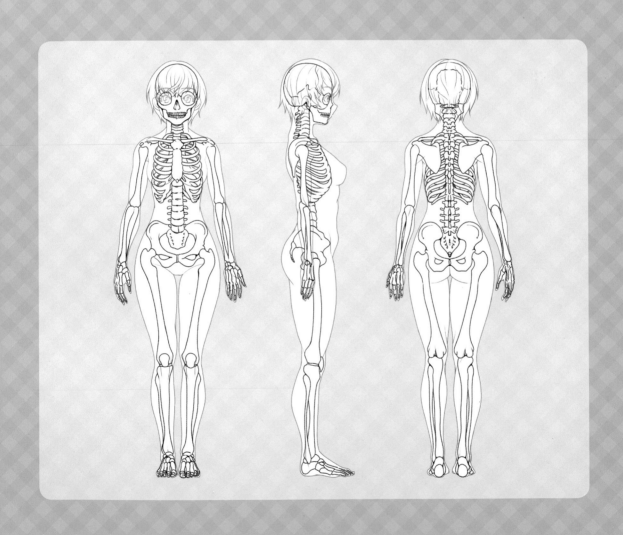

人體的基礎① 觀察骨骼

正面

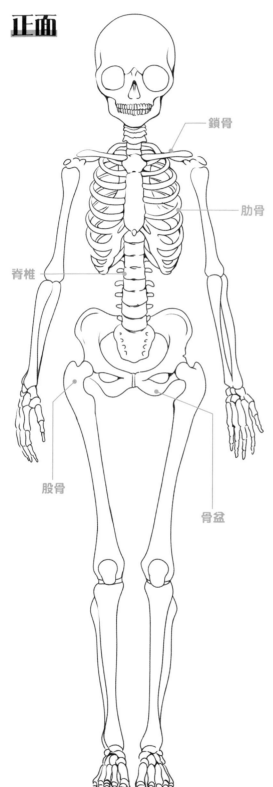

鎖骨

肋骨

脊椎

股骨

骨盆

女性的骨骼圖

泳裝是緊貼身體,且肌膚的裸露程度較高的服裝,因此身體的描繪會變得十分重要。這裡就讓我們先來從身體內部來看看基礎結構。左圖骨骼是配合「插圖骨骼」(P.18)的比例,與實際女性骨骼相比,下顎較小且眼睛位置較低,請加以留意。

肋骨整體上部偏窄,往下逐漸變寬。長度大約到手肘附近,而在肋骨最下端的部分,正是女性的魅力之一──軀幹收窄處。此外,鎖骨較短,彎曲也較少。

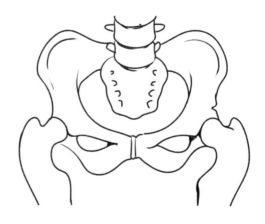

骨盆是連接上半身與下半身的重要部位,也會影響臀部的形狀。骨盆的上半部寬大,往下逐漸變窄,從正面看的形狀像是蝴蝶。由於骨盆的寬幅大,股骨會向膝蓋方向傾斜。

側面

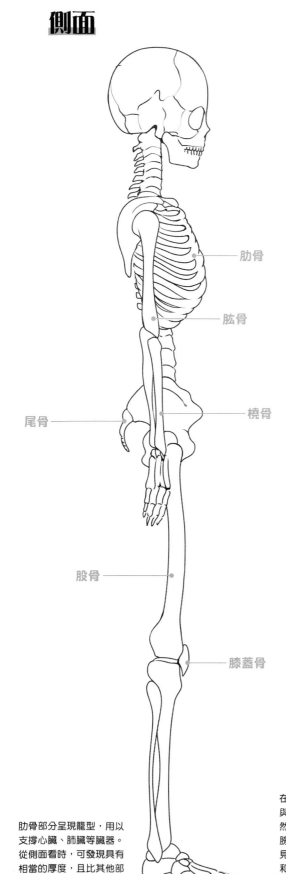

肋骨

肱骨

尾骨

橈骨

股骨

膝蓋骨

肋骨部分呈現籠型，用以支撐心臟、肺臟等臟器。從側面看時，可發現具有相當的厚度，且比其他部位都要凸出。

背面

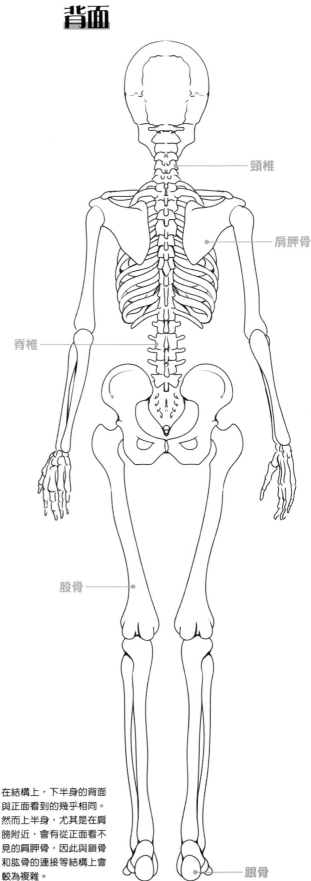

頸椎

肩胛骨

脊椎

股骨

跟骨

在結構上，下半身的背面與正面看到的幾乎相同。然而上半身，尤其是在肩膀附近，會有從正面看不見的肩胛骨，因此與鎖骨和肱骨的連接等結構上會較為複雜。

人體的基礎② 觀察肌肉

正面

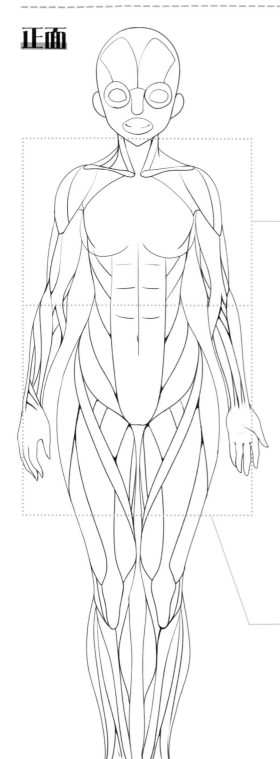

女性的肌肉圖

肌肉是支撐身體的重要部位。在畫圖時，肌肉也是構成體型（標準、偏瘦、有肌肉、偏胖）的基礎，是十分重要的部分。

儘管沒有必要記住所有肌肉的正確位置，但若能事先了解畫圖時所需的表層肌肉，以及伴隨動作牽引的肌肉結構等，作畫時會更加方便。

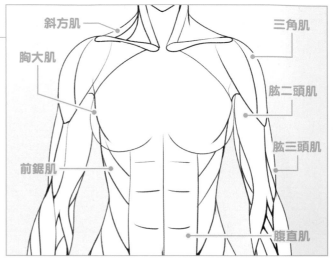

女性由於擁有乳房，所以看不見胸大肌。乳房平均會位於鎖骨以下到軀幹變細處以上的位置。描繪乳房線條時，是從鎖骨畫出平緩的曲線後，向著心窩附近畫出帶有圓潤感的形狀。

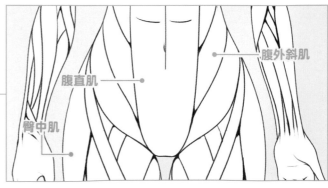

女性用以支撐臀部的骨盆相當寬大，因此從軀幹變細處到腰部、臀部會呈隆起狀。此時身體的線條並非直線，而是要畫成平緩的曲線。由於股骨向內，雙腿之間會產生縫隙。

側面　　　　　　背面

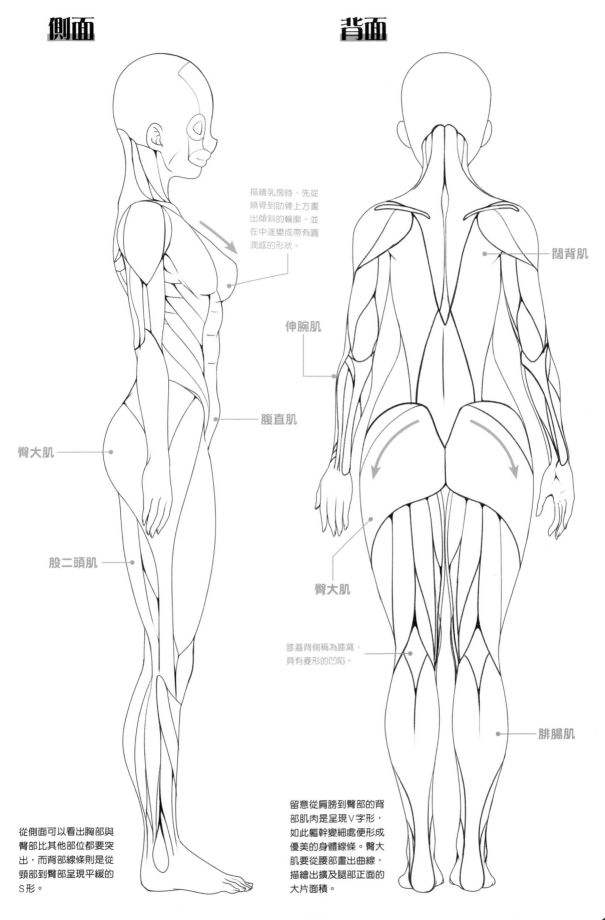

描繪乳房時，先從鎖骨到肋骨上方畫出傾斜的輪廓，並在中途變成帶有圓潤威的形狀。

伸腕肌

腹直肌

臀大肌

股二頭肌

闊背肌

臀大肌

膝蓋背側稱為膝窩，具有菱形的凹陷。

腓腸肌

從側面可以看出胸部與臀部比其他部位都要突出，而背部線條則是從頸部到臀部呈現平緩的S形。

留意從肩膀到臀部的背部肌肉是呈現V字形，如此軀幹變細處便形成優美的身體線條。臀大肌要從腰部畫出曲線，描繪出擴及腿部正面的大片面積。

17

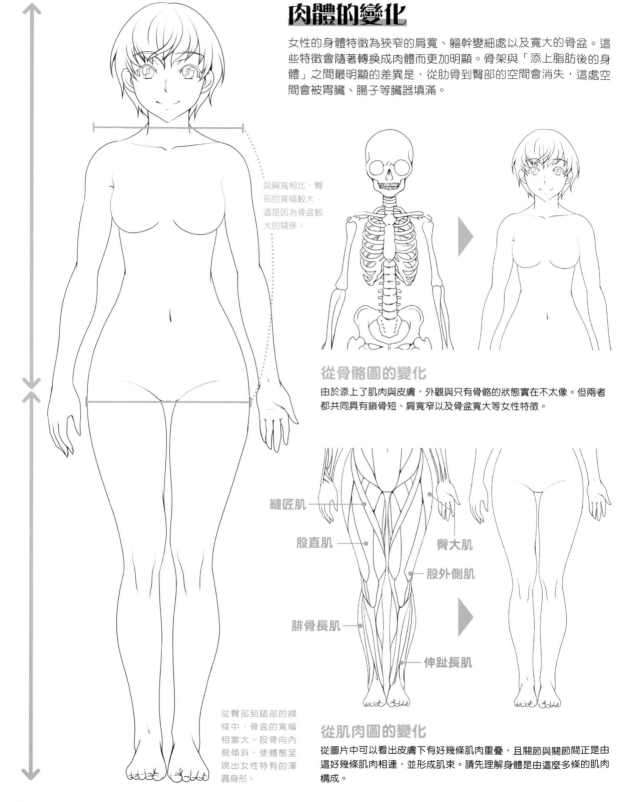

肉體的變化

女性的身體特徵為狹窄的肩寬、軀幹變細處以及寬大的骨盆。這些特徵會隨著轉換成肉體而更加明顯。骨架與「添上脂肪後的身體」之間最明顯的差異是，從肋骨到臀部的空間會消失，這處空間會被胃臟、腸子等臟器填滿。

與肩寬相比，臀部的寬幅較大，這是因為骨盆較大的關係。

從骨骼圖的變化

由於添上了肌肉與皮膚，外觀與只有骨骼的狀態實在不太像。但兩者都共同具有鎖骨短、肩寬窄以及骨盆寬大等女性特徵。

縫匠肌

股直肌

臀大肌

股外側肌

腓骨長肌

伸趾長肌

從臀部到腿部的線條中，骨盆的寬幅相當大。股骨向內側傾斜，使體態呈現出女性特有的渾圓身形。

從肌肉圖的變化

從圖片中可以看出皮膚下有好幾條肌肉重疊，且關節與關節間正是由這好幾條肌肉相連，並形成肌束。請先理解身體是由這麼多條的肌肉構成。

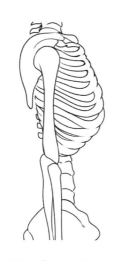
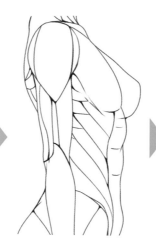
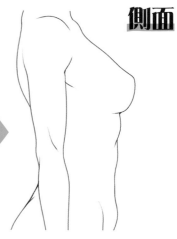

側面（骨骼）

骨骼圖中，肋骨部分的厚度十分明顯。腹部附近只有背骨，與肌肉圖的身體線條完全不同。

側面（肌肉）

此為整個身體由肌肉覆蓋的狀態。腰部附近也因內含臟器，使得胸部～腹部的身體厚度幾乎一致。

側面（身體）

身體的厚度與肌肉圖沒有差異。身體線條是沿著標準體型的肌肉形狀形成凹凸。

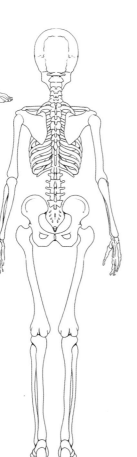
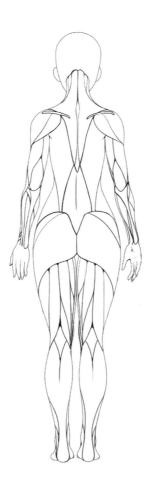
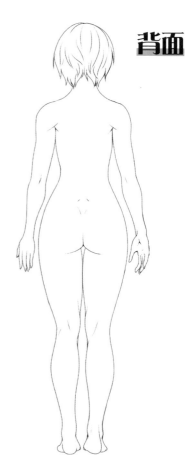

背面

背面（骨骼）

向內傾斜的股骨為女性的特徵。除此之外，在骨骼中並無其他體型上的特徵。

背面（肌肉）

臀大肌是從腰部大範圍地延伸到臀部，這塊肌肉是女性特有的「圓潤豐臀」的基礎。

背面（身體）

覆上皮膚後，便看不見肌肉的界線，無法看出每一塊肌肉的大小與粗細。

體型種類

人的體型多種多樣，而不同體型會有各自適合的服裝，這理論在泳裝上也同樣適用。這裡將介紹四種體型，同時一併介紹透過泳裝修飾體型的範例。

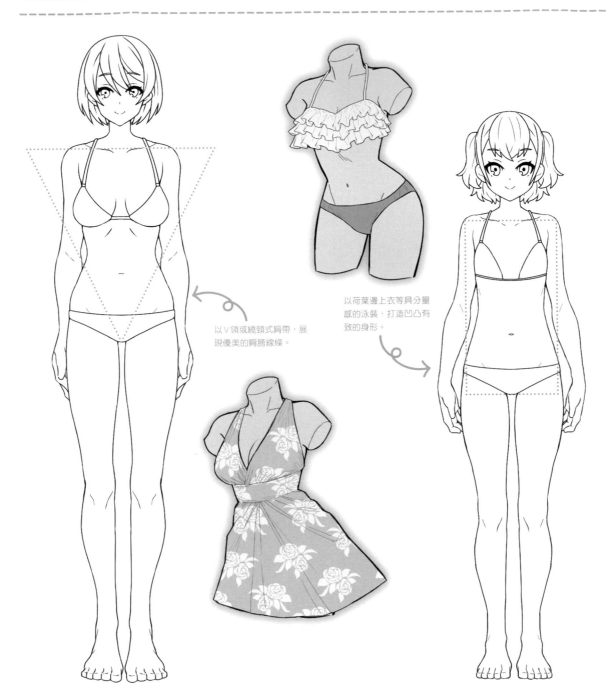

以V領或繞頸式肩帶，展現優美的肩膀線條。

以荷葉邊上衣等具分量感的泳裝，打造凹凸有致的身形。

倒三角形・標準

倒三角形是一般的標準體型。這種體型的肩寬較寬，從肩膀到身體變細處、再到臀部的身體線條會逐漸收緊。由於肩寬較寬，體型容易看起來較為結實。

四角形・兒童體型

四角形體型的特徵是肩寬與腰寬幾乎相同。軀幹通常沒有變細處，整個身體較缺乏肉感。而這種少有凹凸的體型，在成長中的孩童身上也很常見。

修飾體型的泳裝

泳裝可以遮住自己在意的身體部位。最簡單的方式是穿上洋裝等款式，遮住在意的部分。另外還有與之相反、增加泳裝本身分量感的方法，便能使體型缺陷變得較不明顯。

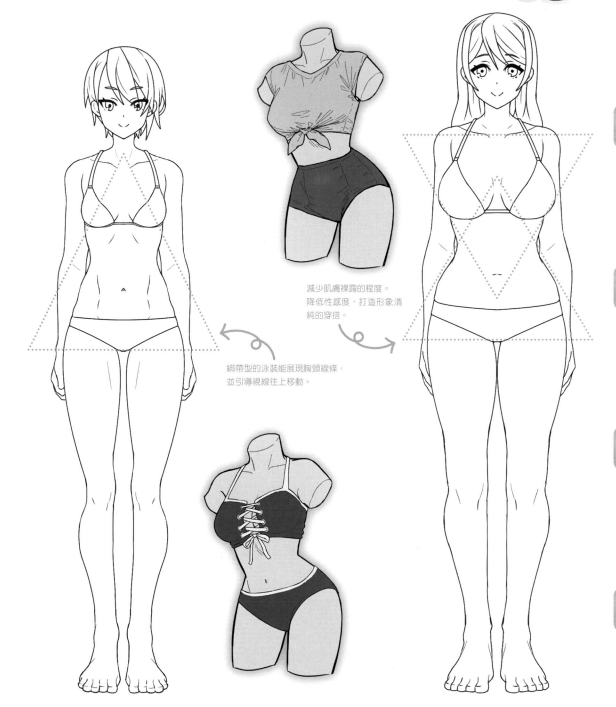

減少肌膚裸露的程度。
降低性感度，打造形象清純的穿搭。

綁帶型的泳裝能展現胸頸線條，並引導視線往上移動。

三角形・肌肉型

全身脂肪較少的肌肉型體格。由於脂肪少，包含胸部在內的上半身較無肉感，身體沒有厚度。反之下半身因為骨架的關係，會顯得較寬大且具有厚度。

沙漏型・豐腴

豐腴體型的肩膀與腰部較寬，具有較大的胸部與臀部。軀幹變細處明顯，為女性特有的沙漏型身體線條。全身肉感勻稱，有時也會看起來偏胖。

21

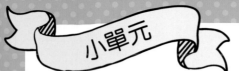
描繪姿勢的技巧

對立式平衡

要畫出自然的姿勢，可多加利用對立式平衡的技法，這種技巧主要描繪將大部分的重心放在單腳時的站姿。據說這種姿勢能讓人物顯得美觀，且能賦予角色躍動感。而特別強調對立式平衡，使身體刻意呈現歪斜扭曲的姿態，則稱為「S形曲線」。

S形曲線的例子。肩膀動態為重心側向下，與腰部的動態相反。

腰部於重心側向上，傾斜愈大，姿勢愈令人印象深刻。

重心

適合解說的姿勢

與上述對立式平衡的姿勢不同，靜止不動的直立姿勢較適合用來解說人體結構。在解說人體結構時，要從頭頂到腳部畫出筆直的中心線，最重要的是，要以該線為分界描繪出對稱的人體。若是重心偏向某一側，身體的中心便不會是直線了。

描繪人體結構時，正確展示肩寬、手臂與腳的接點、胸部與腰部、臀部與關節的位置十分重要，因此肩膀與腰部的線條要呈平行。即使扭轉身體，各部位也會依扭轉的狀態而改變位置。

第二章
泳裝的畫法 基礎篇

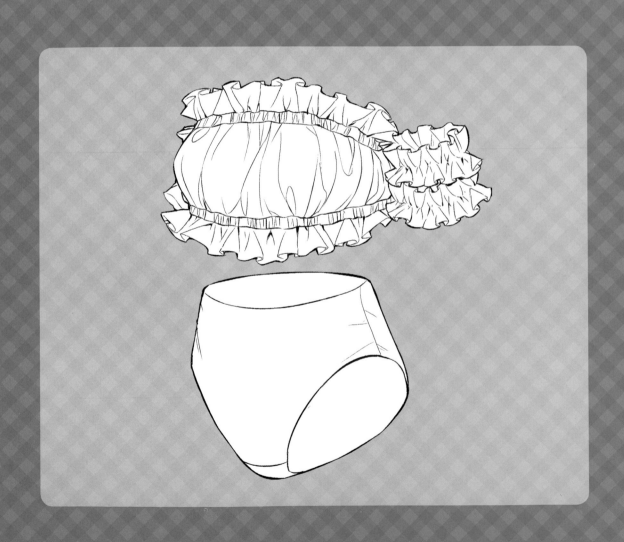

泳裝的基本結構

比基尼的結構

這裡說明一般泳裝——比基尼的結構。兩件式的比基尼分成上衣與下身,為上下分離的結構。上衣與內衣一樣,肩帶繞過肩膀後連接到背後,用以固定罩杯部位;下身則是以鬆緊帶或繩線貼合腰部周圍。

肩帶越過肩膀,
穩定性高。

以胸下的帶狀結構從胸部
下方給予支撐。

下身掛在骨盆突出處,
加以固定。

打結式的下身設計。打結處讓
人擔心有可能會鬆開。

初步分類

一件式
常見的一般泳裝，為上衣與下身相連的泳裝的總稱。在比基尼出現之前，為女性泳裝的主流款式。雖然裸露程度較低，但由於整件泳裝緊貼身體，會直接暴露出身材線條，意外地難以駕馭。

比基尼
同樣也是常見的泳裝款式，由像是內衣的上衣與短版下身組成的兩件式泳裝。是繼一件式後出現的泳裝款式，裸度程度比一件式高。為現在的泳衣主流。

鏤空泳裝
正面為一件式，背面看起來像是比基尼的設計。主要分為I型與O型。I型是由一塊布料從胸下連到下身，為基本上看不見肚臍的款式。O型則是由兩片布料從上衣連到下身，可以看到胸部附近到肚臍。

背心式比基尼
分成背心與下身的兩件式泳裝。背心式比基尼的英文Tank bikini，是背心上衣（Tank-top）＋比基尼（Bikini）兩個單字組成的簡稱。特徵為裸露程度低，能修飾令人在意的腹部。下身若選擇短裙或短褲還能遮擋臀部。

背面結構

吊帶式
泳裝背後一般的型態。上衣的正面與背面由兩條肩帶相連，呈現將上衣正反兩面吊起來的狀態，穩定性絕佳，不太會出現跑位的窘境。

繞頸式
繞頸式泳裝的背部型態。與吊帶式不同，是將兩條綁帶綁在頸部後方，因此肩胛骨周圍沒有遮蔽，能展現漂亮的露背穿搭。

後交叉式
吊帶式與繞頸式的中間款。背部的交叉設計能使肩部的活動不受影響，同時也具正反兩面相連的穩定性，是簡約又能營造時髦感的設計。

Y字背
運動用健身泳衣（兒童的校園泳裝）常見的型態。肩帶部分位在泳衣延長線上，是穩定性最高的款式。

泳裝上衣的畫法

① 先畫出底稿

首先，先決定底稿支撐胸部部分的位置，應沿著胸部的形狀描繪，並留意胸部的重量感，畫出線條。

② 描繪下方帶狀結構

以底稿為基礎，描繪下方帶狀結構。畫出嵌進腋下肉裡的狀態會更有真實感。

③ 描繪罩杯1

留意胸部的分量感，畫出罩杯的部分。沿著胸部形狀，向著胸部乳溝處畫出線條。

④ 描繪罩杯2

罩杯的上方會由肩帶拉住，描繪時應留意畫出拉扯感。

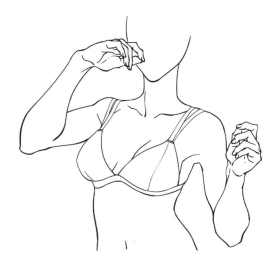

⑤ 描繪肩帶

不止前方有肩帶，描繪時應留意畫出肩帶繞到肩膀後方的感覺。

泳裝下身的畫法

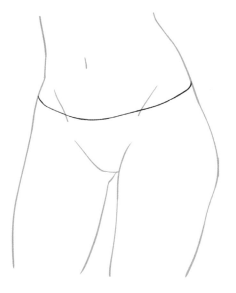

①描繪腰線

不是直線，而是應留意腹部隆起等身體線條，畫出稍微彎曲的線。

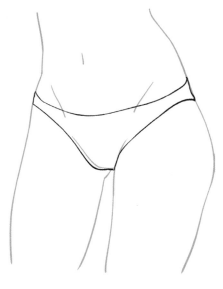

②描繪腿部周圍的線條

沿著腿部形狀畫出泳裝的線條，這時應想著繞到背側的狀態來繪製。

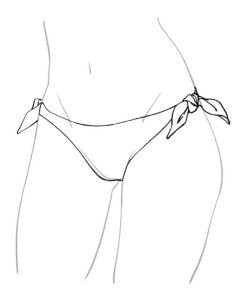

③描繪蝴蝶結

於泳裝兩側畫上蝴蝶結。以「為泳裝添上可愛亮點」的感覺，畫出小巧的尺寸。

④描繪細節

清晰刻劃泳裝的形狀，並在收尾時仔細添上皺褶，帶出真實的布料質感。

荷葉邊泳裝的基本結構

經典的荷葉邊上衣

荷葉邊上衣與裙裝下身的搭配，可說是可愛泳裝的經典款。雙層褶邊能營造女人味，增加上衣的分量還能使腰部顯得更細。此外，下身裙裝也能修飾身材上令人在意的臀部與腿部。

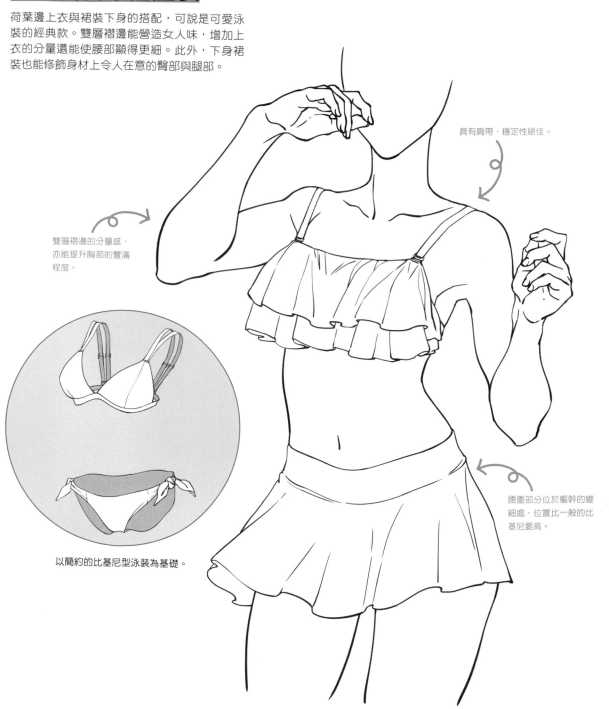

具有肩帶，穩定性絕佳。

雙層褶邊的分量感，亦能提升胸部的豐滿程度。

腰圍部分位於軀幹的變細處，位置比一般的比基尼要高。

以簡約的比基尼型泳裝為基礎。

荷葉邊上衣＆裙子的畫法

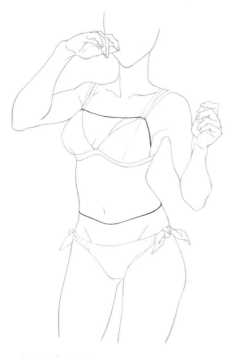

①描繪線條

畫出平口上衣與腰圍線條。上衣與肩帶相連，下身腰圍則要畫在靠近肚臍的軀幹變細處。

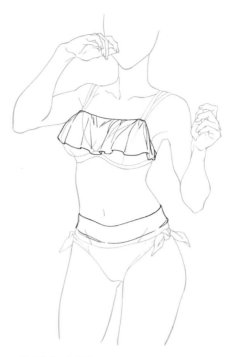

②添上衣料１

留意衣服下方圓潤的胸部，畫出第一層褶邊。腰圍部分則要畫成緊貼身體的狀態。

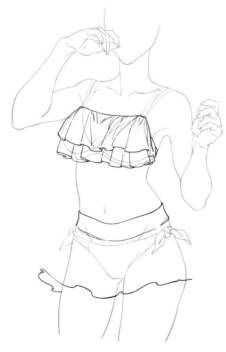

③添上衣料２

第二層褶邊要畫出更多打褶，裙子也畫出裙襬開展的模樣，如此便能打造輕飄飄的可愛印象。

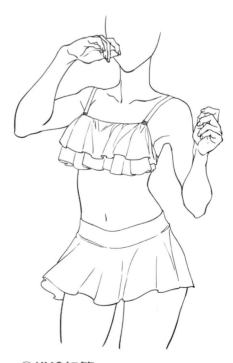

④描繪細節

仔細描繪肩帶與裙子部分。下身腰圍處應緊貼身體，愈往下則呈現輕盈開展的模樣。

多合一的結構

連身泳裝

連身式泳衣的總稱，上衣與下身沒有分離，通稱一件式。從形狀上來看，胸部、腰部到臀部是由一塊布料包覆。肌膚裸露程度少，能修飾腹部、腰部與臀部周圍的身材。這種款式也可以透過高衩或露背等剪裁，打造性感氛圍。

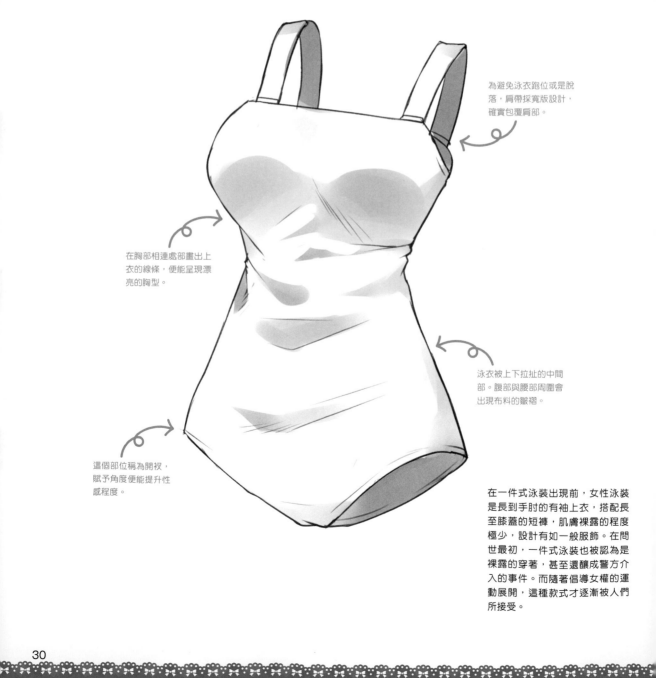

為避免泳衣跑位或是脫落，肩帶採寬版設計，確實包覆肩部。

在胸部相連處部畫出上衣的線條，便能呈現漂亮的胸型。

泳衣被上下拉扯的中間部。腹部與腰部周圍會出現布料的皺褶。

這個部位稱為開衩，賦予角度便能提升性感程度。

在一件式泳裝出現前，女性泳裝是長到手肘的有袖上衣，搭配長至膝蓋的短褲，肌膚裸露的程度極少，設計有如一般服飾。在問世最初，一件式泳裝也被認為是裸露的穿著，甚至還釀成警方介入的事件。而隨著倡導女權的運動展開，這種款式才逐漸被人們所接受。

多合一的畫法

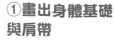

①畫出身體基礎與肩帶

比起泳裝，應先畫出身體大致的輪廓。避免一開始就畫出整件泳衣，先從肩帶開始，決定泳裝的位置。

②描繪泳裝的輪廓

接著沿著身體線條，由上而下畫出泳裝的輪廓。胸部的部分應大大地畫出包覆乳房的狀態。

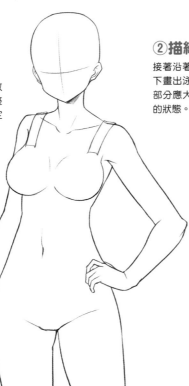

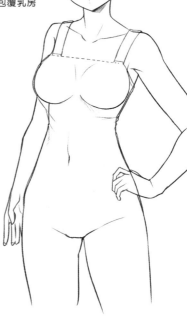

③描繪腿的根部

接著，畫出大腿根部的泳裝線條，這時要留意不要將開衩畫成高衩。

④描繪細節

沿著胸部形狀，讓泳裝輪廓貼合身形，並在泳衣上加上皺褶，更添真實質感。

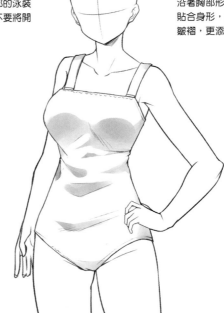

高領上衣 + 沙灘巾的結構

以沙灘巾打造成熟形象

上身為覆蓋胸口周圍的高領型泳裝。透過沉穩的上身泳裝突顯沙灘巾，打造出不會過於樸素的穿搭。沙灘巾不只可以綁在腰間，也可綁在胸前變成平口上衣，或綁成繞頸式，變身成洋裝。此外，沙灘巾也可單批在身上用來防曬，是多功能的實用單品。

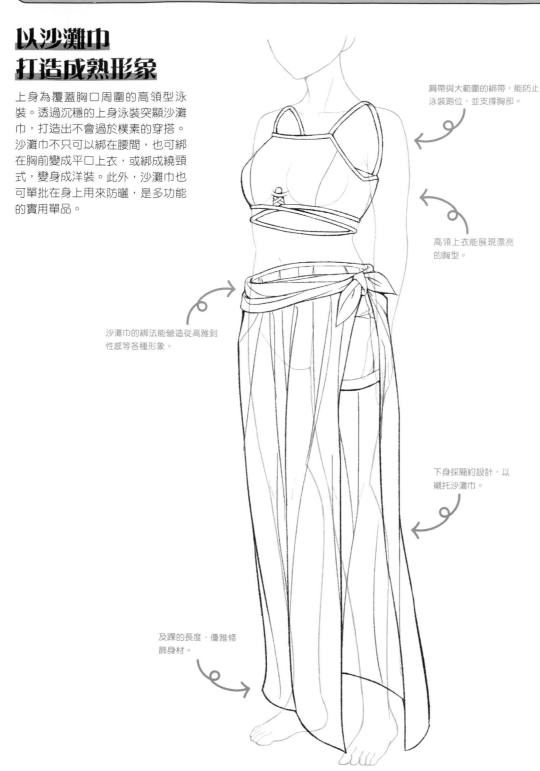

肩帶與大範圍的綁帶，能防止泳裝跑位，並支撐胸部。

高領上衣能展現漂亮的胸型。

沙灘巾的綁法能營造從高雅到性感等各種形象。

下身採簡約設計，以襯托沙灘巾。

及踝的長度，優雅修飾身材。

高領上衣＋沙灘巾的畫法

①描繪上衣與下身

高領型泳裝的上衣，要畫成從鎖骨附近包覆到整個胸部的狀態，被沙灘巾遮擋的下身也要確實畫出來。

②描繪沙灘巾的打結處

不是一口氣畫出整條沙灘巾，而是配合腰部線條，先畫出打結的部分。

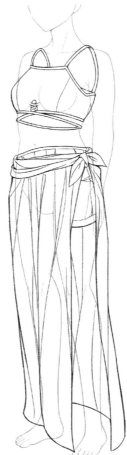

③描繪沙灘巾

添上及踝的沙灘巾。在端點打結的沙灘巾不會像裙裝般包住整個腿部，而是會露出單腳的肌膚。

④描繪細節

畫出沙灘巾的打結處與皺褶等細節。皺褶不是直線，而是應在腰部或膝蓋附近添上不規則的線條，會更有真實感。

褶邊抹胸&高腰的結構

留意褶邊與相連處

整件施以褶邊的露肩型抹胸比基尼。上衣與手臂的布料是在腋下相接，清爽展現肩膀周圍的同時，又能修飾令人在意的雙臂。搭配高腰下身能中和上衣充滿褶邊的甜美感。

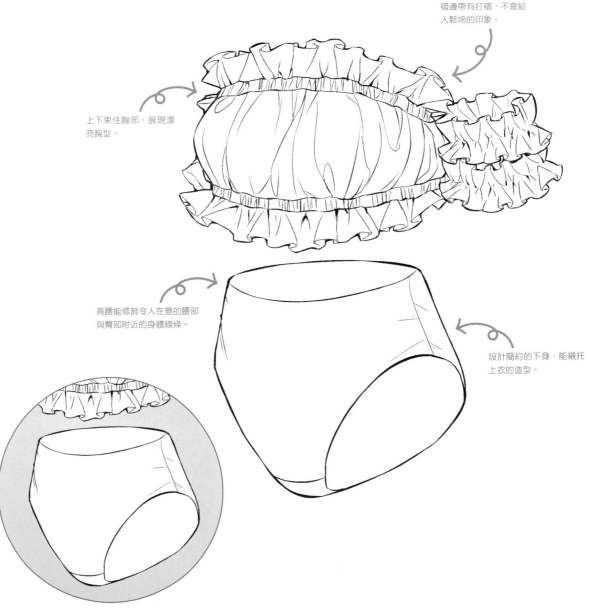

褶邊帶有打褶，不會給人鬆垮的印象。

上下束住胸部，展現漂亮胸型。

高腰能修飾令人在意的腰部與臀部附近的身體線條。

設計簡約的下身，能襯托上衣的造型。

高腰給人復古的氛圍，然而這種款式能完美修飾下半身的身體線條，是相當時髦的單品。

褶邊抹胸＆高腰的畫法

①描繪身體基礎與上衣的輪廓

先大致描繪身體胸部，接著添上上衣的輪廓。留意不是沿著胸形描繪，而是畫成整個包覆的模樣。

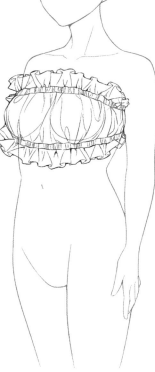

②添上上衣的褶邊

仔細描繪上衣上下的褶邊，並畫出大大的褶邊打褶，賦予分量感。

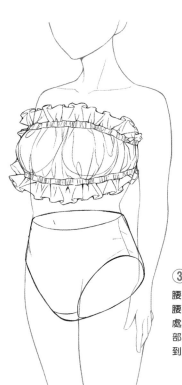

③描繪下身

腰圍的線條不是直接畫在腰部，而是在軀幹變細處。接著有如包覆整個臀部般，畫出從軀幹變細處到大腿根部的線條。

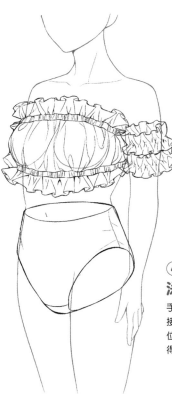

④描繪手臂上的泳裝袖子

手臂的袖子部分是在腋下相接，畫在與上身上部等高的位置。手臂袖子的褶邊要畫得比上衣更皺。

背心式＋多層次下身的結構

營造隨興的多層次穿搭

上衣為設計簡約的背心式比基尼，而下身則是將熱褲疊穿的多層次泳裝穿搭。上下皆採簡約設計，但丹尼布材質的熱褲能收斂整體氛圍，具點綴的效果。全身肌膚裸露程度少，然而繞頸式與側綁帶的比基尼能塑造出洗鍊的形象。

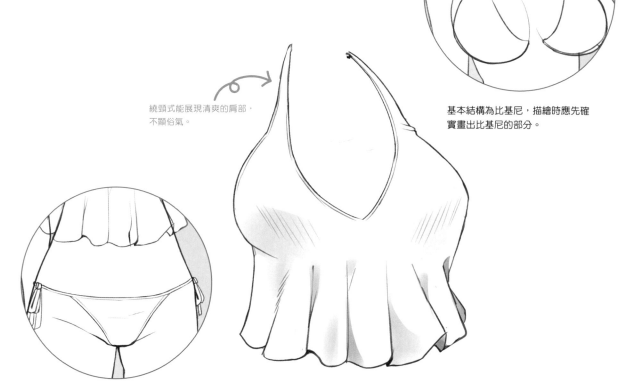

繞頸式能展現清爽的肩部，不顯俗氣。

基本結構為比基尼，描繪時應先確實畫出比基尼的部分。

下身採簡約設計，如此便能完成不會過於繁複的多層次穿搭。

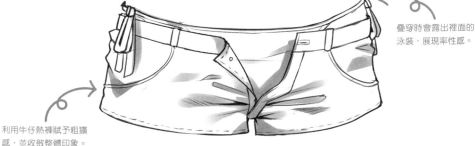

疊穿時會露出裡面的泳裝，展現率性感。

利用牛仔熱褲賦予粗獷感，並收斂整體印象。

背心式+多層次下身的畫法

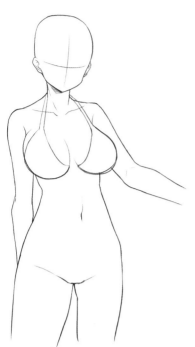

①描繪比基尼部分的輪廓
畫出上身主要結構的比基尼輪廓，沿著胸型畫出從下方支撐胸部的線條。

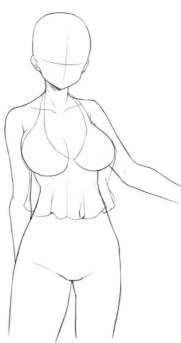

②腹部周圍添上布料
畫出腹部周圍的上衣。打褶處畫成有如重磅紙垂落的模樣，便能塑造立體感。

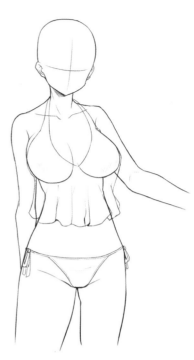

③添上下身
下身以多層穿搭為前提，採簡約設計。為了營造脫掉時的反差，這裡選用性感的側綁帶比基尼。

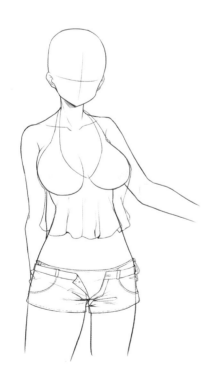

④添上下身的多層次穿搭
畫出多層穿搭用的熱褲。不要扣上鈕扣，畫成能從腰間稍微窺見泳裝的模樣，會更真實。

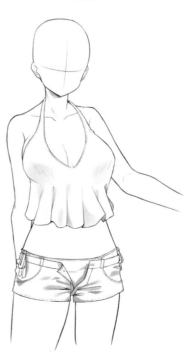

⑤描繪細節
畫出上衣的皺褶與陰影等細節，以及下身的口袋等，帶出真實的質感。



泳裝穿搭的基礎

泳裝本身就能賦予多樣的印象，在這之上，還能搭配喜歡的配件，打造屬於自己的風格。本章將從基本搭配開始，介紹可加以點綴的小配件。

基本搭配

由泳衣上下一套、外套、裝飾頭部的帽子，以及腳上的涼鞋所構成。
除此之外，還能搭配包包、髮飾、耳環等自己喜歡的飾品，如此便能大大改變泳裝的印象與整體氛圍，並提升魅力。

四種搭配，提升海灘氛圍

上衣＆下身

這兩者是海灘穿搭中最重要的主體，其他都屬於泳裝的裝飾。光是選擇一件式還是性感的比基尼風，就能大幅改變印象與氛圍。顏色、花紋與上下衣的組合也會改變形象。

防曬衣

搭在泳衣外的服裝。主要的功能有防止受傷、預防曬傷、防止體溫下降以及修飾在意的體型等。防曬衣有許多款式，有設計簡約的類型，還有貼身的運動型，也有配色類似一般穿著的連帽型。

涼鞋

為腳部增添風采的涼鞋。穿著泳裝時，肌膚裸露程度大，特別是腳部，幾乎就是赤腳，這時涼鞋便成了妝點的重要配件。例如可配合泳裝顏色、花紋或主題穿搭出一體感，亦可選擇添上點綴色的重點裝飾款。

帽子類

帽子可修飾臉部周圍，並大幅改變輪廓。種類繁多的沙灘帽子，更能賦予觀眾不同的印象。簡單的鴨舌帽具有運動風，草帽樸素可愛，帽緣大的帽子則能給人成熟感。在本書中多收錄沙灘經典的大帽簷款式。

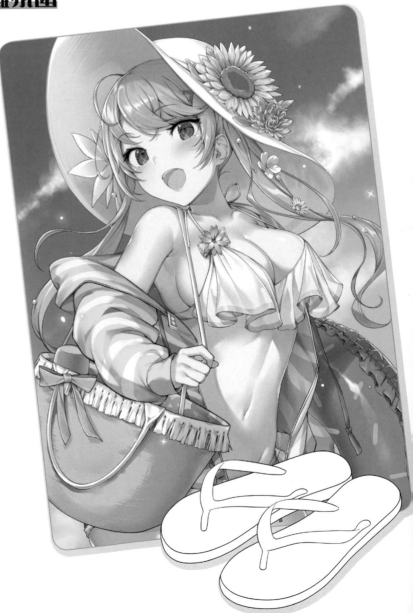

追加裝飾配件

包包

包包的功能並不單純止於收納物品,還可用來統合整體氛圍。款式有簡約的塑膠手提包、可愛風的草編手提包等。此外,選擇耐水材質也很重要。

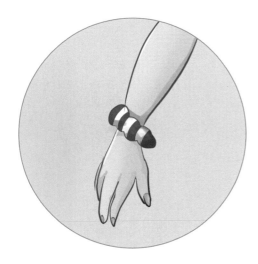

手環

為空蕩蕩的手腕增添風采的裝飾。布料材質的大腸圈與蝴蝶結等裝飾,能帶出柔軟與可愛的氛圍,其他金屬材質的手環則能塑造成熟風。

花朵裝飾

裝飾頭髮的配件。若不戴帽子的話,花朵飾品便成了妝點頭部的重要配件。配合泳裝顏色與主題來挑選顏色與種類,如此便不會破壞整體氛圍。

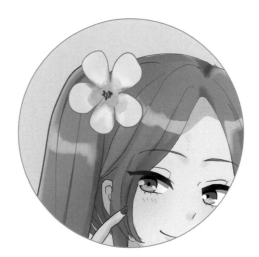

腿部裝飾

特別指穿戴在大腿附近的裝飾。金色鍊條飾品能塑造高雅成熟韻味,而設計簡單的鐲狀飾品則能營造異國風情。

泳裝的名稱

泳裝是夏天休閒時不可或缺的服裝，每年都會有新設計推陳出新。接下來將會介紹各式各樣的泳裝類型，不過要請各位謹記，這裡的列舉僅為一例。

上衣與下身，依形狀而名稱相異

泳裝除了可大略分為比基尼與一件式外，上身還會依胸前設計、頸繩位置或形狀等特徵再細分，而下身同樣也會按形狀、繩線位置或長短等，各有不同的稱呼。以下將以兩件式泳裝為例，分別解說上衣與下身的類型。

上衣

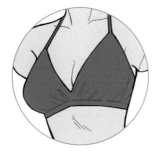

三角

比基尼當中最流行的造型，也稱作三角比基尼。肩帶為細長的繩線，有打成蝴蝶結等多種固定方式，泳裝也容易隨著身體運動而脫落。

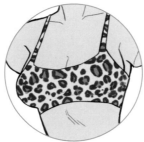

抹胸比基尼

上身呈橫長狀的比基尼，設計為肩帶可拆式。拆掉肩帶後，不僅能賦予頸部周圍和胸口、肩膀清爽的印象外，還能展現漂亮的胸型。

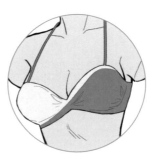

扭織

屬於抹胸比基尼的一種。支撐胸部的前側採扭織設計，扭轉的部分能由下托高胸部，藉此維持胸形。

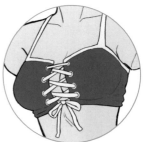

中央綁繩

抹胸比基尼的一種。乳溝處採用繩線束緊般的設計，而繩線具有集中胸部的效果，能展現漂亮的胸形。

蝴蝶結

附有蝴蝶結的比基尼，統稱蝴蝶結比基尼，設計種類多樣。例如有蝴蝶結打在上衣正面的類型，或用大型蝴蝶結裝飾的款式等。

荷葉邊

泳裝上衣施以褶邊、花瓣般波浪狀裝飾的設計，便是荷葉邊比基尼。具有分量感的荷葉邊能使胸部看起來更豐滿，腰部也會顯得更纖細。

露肩

無肩帶並露出肩膀的設計。這種款式能強調肩膀到胸口的線條，襯托女人味。此外，還能遮住令人在意的蝴蝶袖。

單肩

單肩意指僅露出一邊肩膀的設計。這樣的設計不僅能避免過於暴露，還能同時賦予清爽的印象。

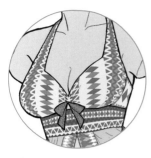

繞頸式

繞頸式比基尼是將繩線掛在後頸，或是在後頸綑綁固定的泳裝。這種款式容易展現胸部的重量感，推薦給對自己胸部有自信的女性。

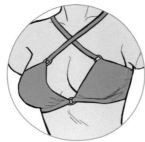

交叉繞頸式

交叉繞頸式是將上衣的繩線於胸前交叉後，直接綁在後頸的類型。特色為具有很強的視覺衝擊，交叉設計能整頓印象，使人看起來更性感。

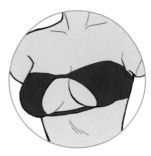

南半球比基尼

為抹胸比基尼的一種，上衣會露出下半邊的乳房，設計相當大膽。雖然造型簡單，但能看見平常看不到的下半球，因而顯得十分性感。

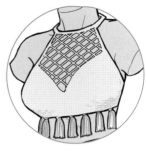

高領

高領比基尼會遮住胸部周圍，裸露部分少。這樣的設計能給人高雅且成熟的印象，胸口若採用蕾絲等透膚材質，更能顯得性感。

下身&一件式

側綁帶比基尼

下身側邊以繩線固定的泳裝，其他還有繫繩比基尼等稱法。

低腰褲

上襠短的低腰泳裝。這種款式會使視線集中於腰部周圍，突顯細腰的同時展現吸引目光的身體曲線。

平口褲

形似男用泳裝的熱褲。上襠多採水平剪裁，推薦給不想露太多的人。

深V字褲

剪裁比一般款式更深的下身。布料深切到腰部與臀部中央附近，線條呈銳角，是相當大膽且引人注目的款式，能顯腿長也是此款的特色。

高腰

腰圍比一般泳裝還更高的高腰款，能包覆下半身令人在意的腹部到臀部周圍。高腰褲也能顯腿長。

褲裙

下身外側以褶邊的裙裝風泳裝，可修飾在意的臀部附近，同時帶出女性的可愛風情。也有裙子與比基尼可拆的款式。

巴西風比基尼

以較比基尼更小的布料而成的下身。肌膚裸露程度高，多為強調臀部線條的T字褲設計。比起游泳，這種款式更適合度假人士。

A字裙

上窄下寬的A字裙，設計為完美修飾身材的成熟可愛風。從高腰裙變化的A字泳裝能自然地修飾身形。

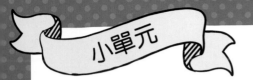

小單元

泳裝的歷史

100年前的女性泳裝

19世紀的泳裝是完全包覆，不會展露身體線條的設計。距今100年前（1920年左右）的泳裝是裙子的附屬，與其說是泳裝，更像是溼了也沒關係的服裝。此外，鞋子也是理所當然的搭配。從現代看來，或許會覺得與街上穿著無異。

1907年曾發生一名澳洲女性泳客，因身穿露出手腳的一件式泳裝（與當時男性泳裝相同），而遭到警方依公然猥褻罪逮捕的事件。在當時的女性泳裝是不允許過度暴露身體線條或露出肌膚。現在稱為比基尼的兩件式泳裝的出現，可是歷經了相當漫長的歲月。不過在此之後，近似現代設計的各式泳裝開始相繼發表，直到1970年代，泳裝幾乎已經奠定了現代女性泳裝的型態。

時尚會一再復興！

「時尚會復興」這句話，也能適用在泳裝界。例如下方插圖，1920年代出現能遮掩身體線條的A字裙泳裝，1930年代為簡約的一件式泳裝，1940年代是帶有復古感的鈕扣針織兩件式泳裝，比基尼則大約在1950年代發表。然而從出現至今，外型幾乎沒什麼變化。這些泳裝雖然出現的年代久遠，但直到今日，依舊是人們普遍會穿著的款式。

第三章
泳裝的畫法 應用篇

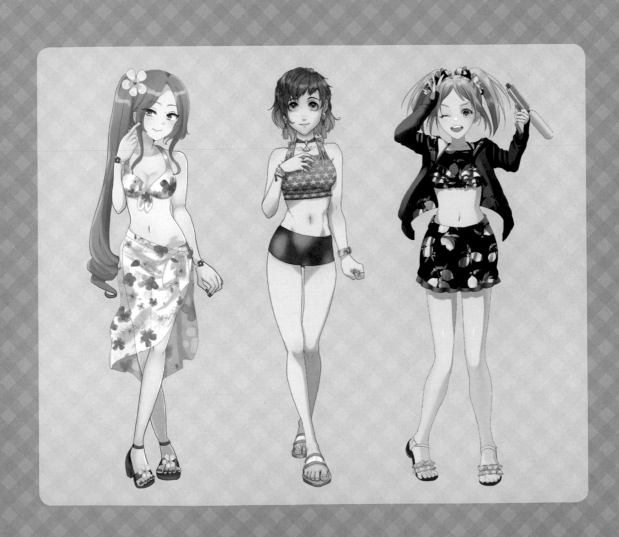

CLIP STUDIO PAINT
的常用功能①

CLIP STUDIO PAINT這套軟體能夠使用各種功能。我們先來認識基本介面，接著再解說實際的上色方式。

介面介紹

功能選單

除了儲存〔檔案〕等系統功能，還有〔編輯〕、〔動畫〕、〔圖層〕等圖像上色、調整的功能。

工具面板

可選擇〔沾水筆〕、〔橡皮擦〕等工具外，還有可詳細挑選筆尖的〔輔助工具〕、〔工具屬性〕的視窗。

導航器

將正在繪製的畫面以小圖顯示的視窗，也能顯示參考圖像。

圖層面板

將正在繪製的畫面以小圖顯示的視窗，也能顯示參考圖像。

圖層介紹

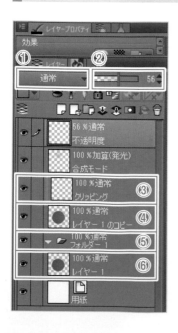

① 混合模式

能為原有圖層加上效果的圖層功能。可做出發光、添上陰影等各種效果。

② 不透明度

能調整圖層的不透明度的高低，使插圖產生穿透效果。

③ 剪裁

剪裁遮罩。將描繪範圍限制在下一個圖層的描繪範圍內，便能在不超出該範圍下調整插圖。

④ 複製圖層

可複製已創建的圖層。能變更複製圖層的混合模式，在保留原有插圖並進行加工時很常用。

⑤ 資料夾

可收納圖層的資料夾，可用於整理不斷增加的圖層。

⑥ 一般圖層

用〔新圖層〕創建圖層時，所產生的初始狀態圖層。

工具類面板

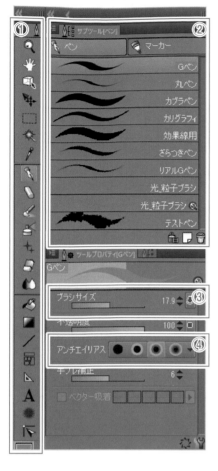

①工具

在這個面板可選擇〔沾水筆〕、〔橡皮擦〕等使用工具。例如，選擇〔沾水筆〕工具後，在輔助工具欄便會顯示〔沾水筆〕與〔麥克筆〕等細項。

②輔助工具

工具的輔助工具。在這裡能選擇〔沾水筆〕與〔麥克筆〕等工具再加以細分後的群組。在〔沾水筆〕群組內可更換成〔G筆〕、〔圓筆〕等工具。

③筆刷尺寸

沾水筆工具的一種屬性。在這裡可以調整已選取的筆的粗細，且在畫面下方還有筆刷尺寸的畫面，能在這裡調整想要的粗細。

④消除鋸齒

以點陣塗抹描繪時，畫出來的線條會有鋸齒。消除鋸齒可用來設定平滑程度，工具的○愈往右會愈平滑。

功能選單

ファイル(F) 　編集(E) 　アニメーション(A) 　レイヤー(L) 　選択範囲(S) 　表示(V) 　フィルター(I) 　ウィンドウ(W) 　ヘルプ(H)

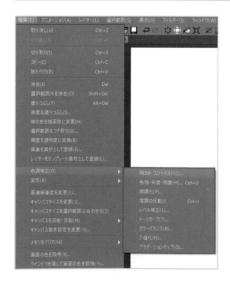

功能選單可檢視 CLIP STUDIO PAINT 的各項功能。例如選擇〔編輯〕→〔色調補償〕→〔亮度、對比度〕，可調整所選圖層的整體亮度與色調。
其他還有〔濾鏡〕→〔模糊〕→〔高斯模糊〕等，不用筆刷，便能均勻模糊整個圖層的插圖。

CLIP STUDIO PAINT
的常用功能②

混合模式

混合模式是對原有圖層加上效果的功能，設定圖層的〔混合模式〕便能調整插圖的外觀。新建圖層時，預設模式為〔普通〕；若想使用效果時，先選擇欲設定的圖層後，再選擇〔混合模式〕。

普通

此為下方圖層的顏色（藍），與原有圖層的顏色（紅）直接疊加，是什麼都沒有設定的初始狀態。

色彩增值

將下方圖層的顏色與原有圖層的顏色相乘混合，以便做出比原色（左）更暗的顏色。

濾色

翻轉下方圖層顏色的狀態，該顏色會與原有圖層的顏色相乘混合，做出比原色更亮的顏色。

覆蓋

亮部會有濾色、暗部則會有色彩增值的效果。使得亮的地方更亮，暗的地方更暗。

相加（發光）

相加的加強版，將下方圖層的顏色與原有圖層的顏色相加。透過數位相加後，得出較亮的顏色。

實光

依重疊的顏色濃度，會產生不同的結果。亮色系顏色相疊時會有濾色的效果；暗色系顏色相疊時，則會出現類似色彩增值的效果。

實際的使用方法

我們實際會怎麼使用混合模式呢？一般會用於為畫好的插圖賦予深度，或消除插圖的違和感。下圖使用了〔相加（發光）〕，做出表現透亮感的光暈效果。使用混合模式能改變場面的氛圍，或輕鬆打造插圖的整體感。混合模式雖然並非一定要使用的功能，但許多插畫家都會用來強化插圖的氛圍。先認識各種效果，再反覆嘗試錯誤，看看自己的插圖添上什麼效果後會有什麼變化吧。

以普通模式直接疊上圖層的話，發光的圖像會蓋住下方的圖層。這時增加下方圖層的顏色與光的顏色，看起來會比較自然。

剪裁遮罩

剪裁主要常用在為插圖添上陰影等正式上色的時候。點選〔用下一圖層剪裁〕後，如下圖〔圖層2〕，邊緣就會出現紅線。剪裁狀態下的圖層，會參照下一個圖層（下圖為〔圖層1的複製〕）的描繪範圍，限制圖層的顯示區域；至於下一圖層的空白區域（透明圖元），在剪裁圖層上也不會顯示描繪的內容，因此疊加其他圖層時，便能在描繪範圍內顯現添加陰影或加筆修飾的效果。此外，隱藏作為剪裁參照的圖層時，剪裁圖層的內容亦會跟著隱藏。

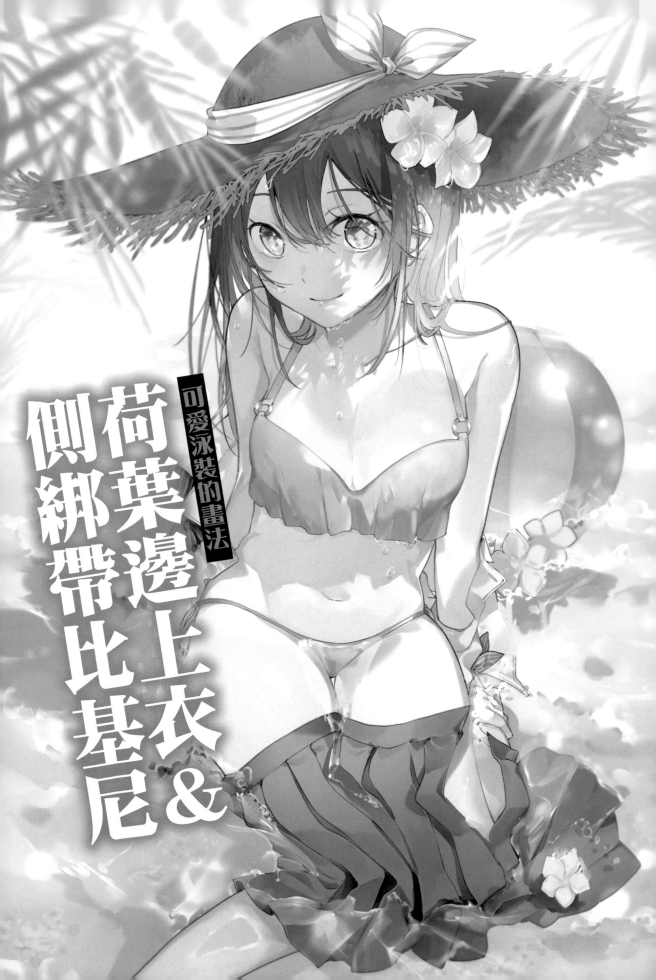

荷葉邊上衣&側綁帶比基尼

可愛泳裝的畫法

多層次穿搭可愛度加倍

可愛風 泳裝的配件 ♥♥

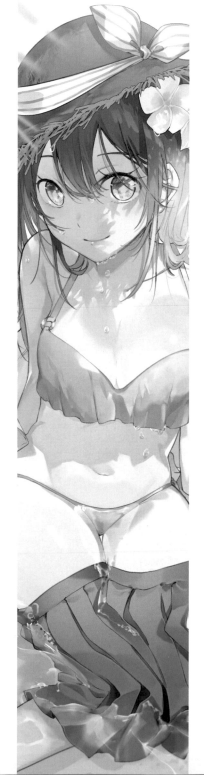

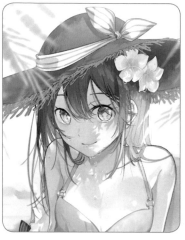

草帽

草帽是夏天經典配件。寬大的帽緣能大範圍地為臉部擋住紫外線，遮陽也能很有型。自然素材與柔和的色調能營造出樸素的可愛感。

花飾

提升時尚度的配件。為只有草帽而顯得有些乏味的頭部添上了華麗裝飾，白色的花能在可愛中散發清新氣息。

脫到一半的裙子

可愛的衣服下面，還有一件可愛泳裝的多層次穿搭。「等不及了，所以在衣服下穿了泳裝過來」的背景設定，也是彰顯可愛的重點之一。

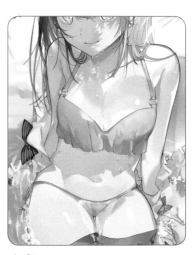

上衣

與裙子一樣，上衣下也藏著可愛的泳裝。制服脫到一半、從肩膀滑落到手腕的模樣不但萌，同時還能帶出一分性感。

可愛泳裝的畫法

可愛風格的泳裝中，帶有荷葉邊上衣與裙子等造型。以下將介紹充滿青春感的可愛泳裝上色方式。

草稿

草帽上附有花飾且身穿黃色泳裝的女孩。為了展現海邊的感覺，除了讓角色坐在淺灘外，畫面中也添上海灘球等物品。草圖階段還很潦草，然而實際上色時，要留意整體不要畫得太複雜。

容易吸引目光的順序依序為眼睛、臉部、身體，所以其他部分不要畫得太細，繪製時要掌握「主要想展現的地方」來描繪。

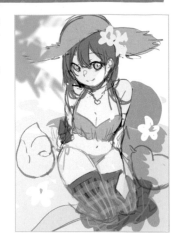

線稿

在草圖上繪製線稿。這裡稍微改變了草稿的設計，去掉墜飾，並在草帽上加上蝴蝶結。

在描繪線稿時，有將裙子與白襯衫等較複雜的部分分圖層繪製，並改變線條顏色，以便辨識。

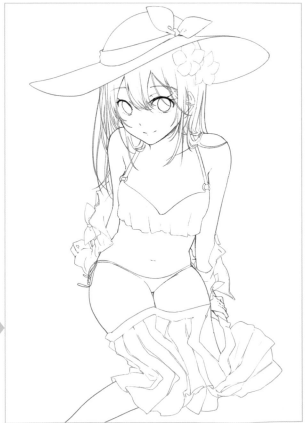

肌膚的上色

先建一個作為肌膚上色基礎的上色圖層（1號），接著再建立2號影子、3號影子以及影子這三個圖層來分開上色。為了畫出肌膚的透明感，光影應仔細地疊加上色。

畫出基底色

將圖層分成帽子、頭髮、肌膚、裙子、眼瞳，並塗上基底色。接著為上完基底色的各個部位分別塗上底色。

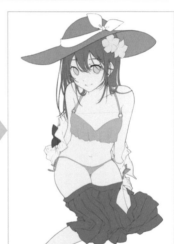

主要配色

 #edcb88　 #5d88a1

 #fff5eb　 #c6aa90

 #958b83

描繪細節

在肌膚上色前，先完成帽子的輪廓。用〔圖層屬性〕的〔邊界效果〕圈出帽子邊緣，在這個狀態下描繪帽子的抽鬚時，線條的輪廓會自動描邊，如此便能省去描繪線稿的麻煩。

塗上眼白，並在雙頰綴上腮紅。上色時在肌膚圖層的上方建立新的圖層，混合模式選擇〔線性加深〕，〔噴槍〕選擇〔柔軟〕後，整片塗抹。眼白塗到紅色的地方可用橡皮擦擦除。

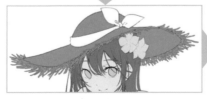
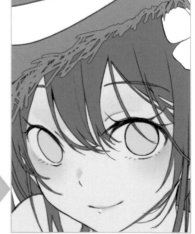

51

塗上深色陰影

建立新圖層，在臉與頸部下方、胸部附近粗略地塗上陰影（2號陰影）。再建立一個新的圖層，在脖子下方等處塗上更深的陰影。接著塗上胸部整體的陰影。將帶有紅色的陰影色以〔油彩〕筆刷上色，腋下與胸部的交界處則用筆延伸畫出更深的色彩。

陰影色

 #f3bea6　　 #ba6b4b

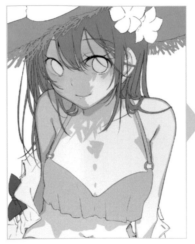 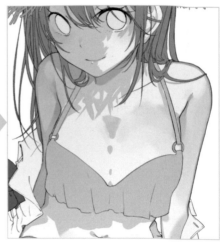

塗上陰影的細節

用筆延伸畫出乳溝的陰影。描繪腹部陰影時，要留意泳衣形成的陰影，以及因動作而在腹部形成的凹凸陰影。交界附近塗深、愈往內部塗淺，如此便能營造立體感與清透感。
腹部邊緣也要好好調整，在肚臍下方添上淡色陰影，便能讓下腹部更具立體感。

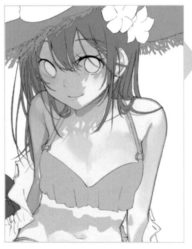

完成

塗上臉部周圍的陰影形狀，畫出椰子葉的細長陰影，並以油彩筆刷稍做調整。再粗略地用筆延伸塗出耳朵上的陰影。
右肩以〔噴霧〕塗上淡藍色，營造透明感。此外，手部也和肌膚一樣，仔細地添上2號陰影和3號陰影。

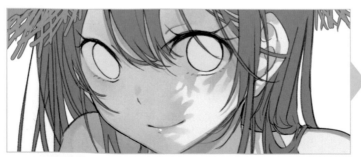 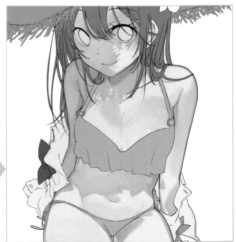

頭髮的上色

這裡將解說帽子陰影，以及物體陰影的上色方式。先用2號陰影粗略地塗在帽子覆蓋的部分，接著再塗上細節的3號陰影。

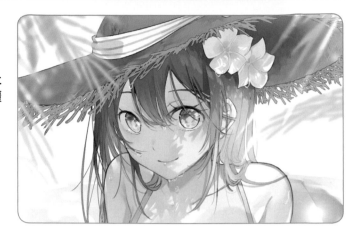

畫出基底色

先創建新的圖層，混合模式採用〔加深〕，並對肌膚圖層剪裁。頭髮底色擷取肌膚底色的顏色，並用〔噴槍〕的〔柔軟〕在臉頰附近大範圍地上色，如此便能統合色調。

接著再新建另一個圖層，用比底色更深的咖啡色，粗略地在帽子形成陰影的部分塗上2號陰影。接著用筆參考帽子的抽鬚部分，調整陰影的形狀。

描繪細節

新建圖層，用來塗上3號陰影。在花朵下方和髮束等處，以更深的咖啡色描繪陰影。

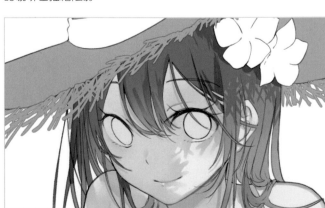
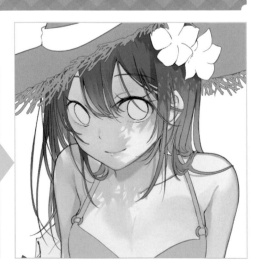

53

泳裝的上色

以下將分別解說輕柔包覆胸部的比基尼褶子、捲在手臂上的白襯衫皺褶，以及脫到一半的裙子打褶的上色方式。

泳裝陰影上色

用〔圓筆〕粗略地在有陰影的地方畫上2號陰影。

為營造立體感，深色陰影中最淡的部分要用亮色系描繪。相對地，照到強光處則應畫上淡色的陰影。

泳裝細節上色

用〔噴霧〕在泳裝輪廓與胸部陰影塗上深色，營造立體感。描繪金屬零件時，應留意不要過度刻劃，只需要在受光處塗上明亮的顏色即可，這樣觀眾的視線才會集中在繪者想展現的地方。

白襯衫的上色

用膚色噴霧，在襯衫與肌膚的相接處粗略上色。
在〔加深〕的混合模式下大範圍地塗上2號陰影，
接著用3號陰影描繪有深色陰影的地方及邊界。用
筆調整，讓2號與3號陰影不要過度混合，上色時
應留意畫出深淺分明的模樣。

裙子的上色

創建新圖層，在接近肌膚的部分用噴霧塗出漸層狀。
以混合模式〔加深〕創建新圖層，並用〔圓筆〕大範圍地塗上2號陰影。

裙子細節的上色

建立新圖層。以偏深的3號陰影在有陰影的
地方，以及想強調皺褶處，大力上色。
2號陰影應用筆延伸上色，畫出明暗分明的
模樣。這個階段的重點是要一筆塗抹，如果
過於暈染，會讓畫面顯得骯髒。另外白襯衫
上的鈕扣也要畫出明暗差異。

眼瞳的上色

眼瞳首先要暈染底色，接著再分階段疊加
描繪陰影、虹膜、打亮、反光等各個細
節。這裡要特別留意混合模式的使用方法。

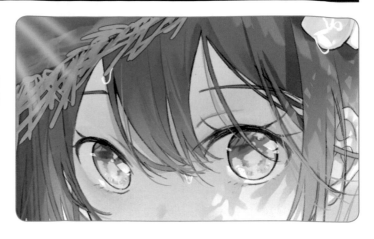

暈染顏色

原本作為底色的顏色太偏亮綠色，因此改成稍微帶
點藍的顏色。
接著取眼睛下方臉頰的顏色，在眼瞳底色〔裁切〕
出上色範圍後，用〔噴霧〕上色。

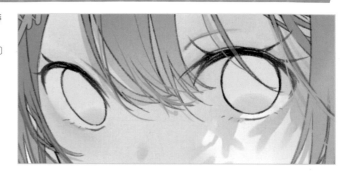

主要配色

 #b2f3d6　　 #eedfd9

陰影上色

用〔線性加深〕的模式建立新圖層，在上半部與瞳
孔周圍塗上2號陰影（上圖）。接著新建一個普通圖
層，針對瞳孔的左上，以及右上輪廓部分上色（下
圖）。

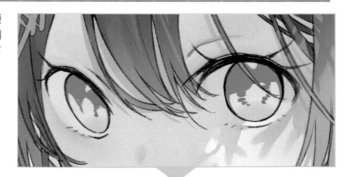

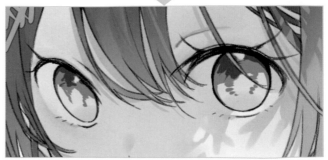

陰影色

 #1c9c91　　 #004357

描繪光澤

調整光彩，用亮色系顏色描繪眼睛上半部的反光1。接著新建圖層，混合模式選擇〔加亮顏色（發光）〕，然後在3號陰影上畫出比陰影小一圈的光澤，並添上具透明感的反光2。

用橡皮擦擦掉一點反光2後，新建一個光彩圖層，混合模式選〔加亮顏色（發光）〕，並在眼睛下方偏暗處添上光澤。由於模式為〔加亮顏色（發光）〕，即使是暗色系顏色，看起來也像是在發光（右圖）。

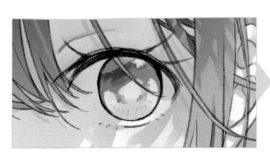
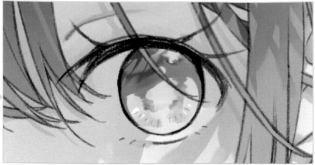

描繪反光

在受光最強的地方畫上反光。新建圖層，合成模式選〔加亮顏色（發光）〕，然後畫出眼瞳中最亮的部分。

描繪時要留意光線方向，以及眼瞳是呈半球體的形狀。

在同一圖層也畫出眼白部分，於眼睛的下半部上色（右圖）。

調整整體光線

用橡皮擦調整反光的形狀，並稍微擦掉一點眼白的亮部，藉此突顯眼瞳。將不透明度調成69%，營造透明感。調整整體的光線狀態，眼瞳的上色就完成了。

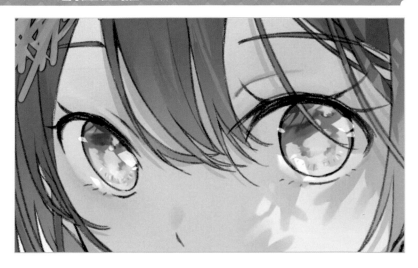

配件、背景的上色

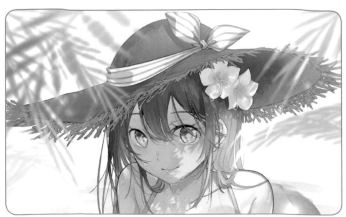

以下將解說帽子、花飾、蝴蝶結等配件，以及背景的上色方法。仔細描繪細節後，便能漸漸展現整體的平衡。但是要留意不要過分刻劃，以免畫面失焦，應該隨時掌握插圖的重點。

帽子的上色

建立新圖層，將混合模式改為〔線性加深〕，接著在帽簷內、樹蔭等處粗略地畫上陰影。抽鬚的位置是隨機配置，描繪時不要整片上色，而是要考量從縫隙流瀉而下的光線等要素。

用〔油彩〕延展陰影後，再用橡皮擦隨機擦出受光處。這項作業需要反覆進行。

配件的上色

建立新的一般圖層，用〔噴槍〕在花朵中央塗上黃色（左上圖）。

接著建立〔線性加深〕的新圖層，仔細刻劃細節處的陰影。花朵要注意不要用深色上色，以免整體變得黯淡（右上圖）。

在蝴蝶結上畫出條紋，並用2號陰影、3號陰影仔細刻劃（下圖）。

背景的上色

為了描繪海水沙灘景象，先建立新的一般圖層，並將圖層順序調整到角色之下。接著用〔油彩〕大範圍地塗上淡藍色（左圖）。

以同樣的方式，使用砂色畫出沙灘的底色。新建圖層，模式變更成〔線性加深〕，在面向角色的左側畫出陰影（右圖）。

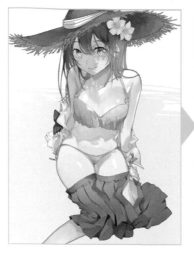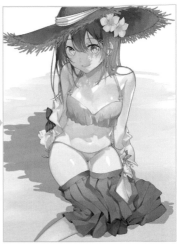

描繪海浪

建立新的一般圖層，使用不透明度65％的〔G筆〕畫出海浪，描繪時保留一定的間隔。沙灘也會有海水湧上岸，為表現淺而透明的水，這裡也要畫上海浪（左圖）。

在同一圖層上，使用不透明度降至45％的〔圓筆〕仔細畫出陰影，並用筆調整。在微調時，人體周圍也要畫出細小的泡沫。調整沙灘陰影的顏色，並畫出海浪的陰影（右圖）。

畫出海浪的界線

描繪海水。首先要決定海水的邊界，並且在一般圖層下，於膝蓋與大腿等露出水面的邊界處用〔G筆〕畫出線條（左圖）。

在同一圖層上改用〔油彩〕，並朝著界線外側延伸描繪。這時要留意與人體相接的邊界的白色最深，並且要小心控制延展程度。

接著用〔圓筆〕描繪界線附近的泡沫，並用橡皮擦擦出泡沫的陰影部分，仔細地描繪細節。

最後的上色

追加海灘球、與花朵等配件，並添上效果，完成華麗的作品。在草稿期有小鴨玩具，但最後為了展現海浪的透明感而刪去了這項元素。

描繪海灘球

描繪海灘經典配件的海灘球。從工具面板的〔圖形〕→〔橢圓〕畫出球體，接著用〔曲線〕畫出花紋後上色。球體的下方也用 P.59 的方法畫出海浪。

新建圖層，混合模式選擇〔線性加深〕，然後用〔噴槍〕在整體球體塗上淡淡的陰影。接著用〔加亮顏色（發光）〕建立新的圖層，選擇〔噴槍〕→〔較強〕來添上打亮處。接近海浪的球體下方也要畫上淡淡的光澤，表現海浪造成的反光（右圖）。

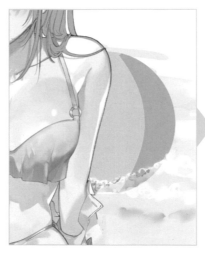
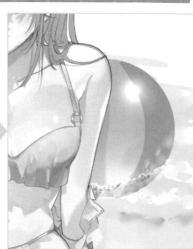

描繪花朵

用 P.58 的方法畫出花朵。拉開距離，分別在海灘球附近、裙子下方，以及畫面後方的水面等處分散加入四朵花。

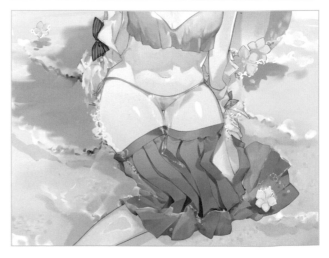

描繪效果

畫出從天空直射的強光。建立新圖層，混合模式選擇〔加亮顏色（發光）〕，並用筆刷尺寸調小後的〔噴槍〕→〔較強〕畫出幾道光芒（綠色是畫面右側植物的暫定位置）。

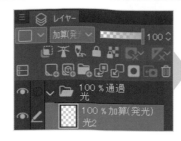

描繪光彩

添上藍色光芒的效果，畫出海水波光粼粼的模樣。新建圖層，選擇〔加亮顏色（發光）〕，接著隨意地添上圓點與光澤。選擇〔功能選單〕→〔濾鏡〕→〔模糊〕→〔高斯模糊〕來模糊光澤，並用〔橡皮擦〕→〔柔軟〕調淡色調（左圖）。

將所有圖層合併後複製，以便調整色調。再運用色階功能加深整體顏色，並調整彩度、亮度、對比（右圖）。

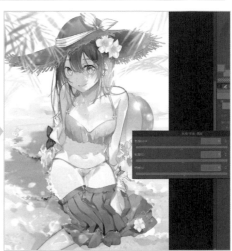

畫出色差

製作色差※，強化色彩表現。完成上一步驟的統合後，複製出三張調整後的圖層。接著在各圖層上，以色彩增值模式填充RGB色彩，然後合併。如此便能得到藍、綠、紅三種顏色的圖層。

將上面兩張變更成相加圖層，並用〔移動圖層〕的功能使圖層錯位，作出色差後再加以合併。將合併後的圖層移至無色差處理的調整後圖層的下方，接著用橡皮擦在無色差圖層上擦出想加強色差的部分。

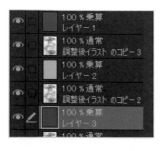

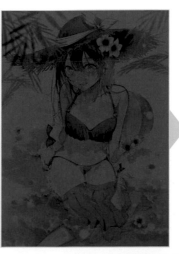

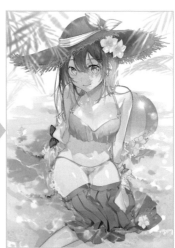

※色差：透過鏡頭觀看圖像時，波長不同的光會各自產生顏色偏差的現象。

可愛風的變化款式
女人味款

強調女性魅力的女人味款式，以裸露程度低的泳裝醞釀溫柔沉穩的氛圍。不僅如此，泳裝上還帶有褶邊、蕾絲與配件，能重點強調可愛的氣質。

女孩感十足！
多層荷葉邊比基尼

上衣覆蓋褶邊狀布料的設計。胸部能藉由褶邊營造分量感，腰部也會看起來更細。

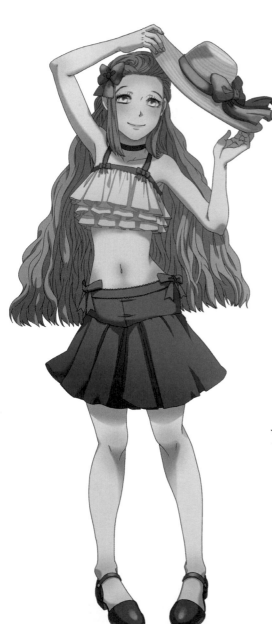

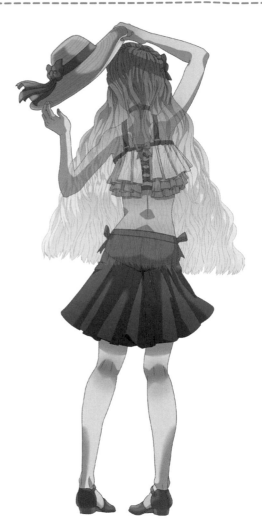

Point

三層荷葉邊上衣

以三層荷葉邊疊加的設計帶出分量感的上衣。減少肌膚裸露程度，並透過荷葉邊同時展現女人味與可愛感。

裙裝風的褲裝下身

長至膝蓋的褲裝下身。褲緣外擴可降低男孩子氣，能賦予柔軟的形象。

點綴色的繫踝涼鞋

與頭髮和帽子上的蝴蝶結顏色相搭配的紅色涼鞋。泳裝以白色與藍色統一帶出成熟印象，加入紅色的點綴色後，便能瞬間迸發華麗感。繫踝涼鞋不會過於沉重，無損整體輕盈的氛圍。

女人味泳裝的種類

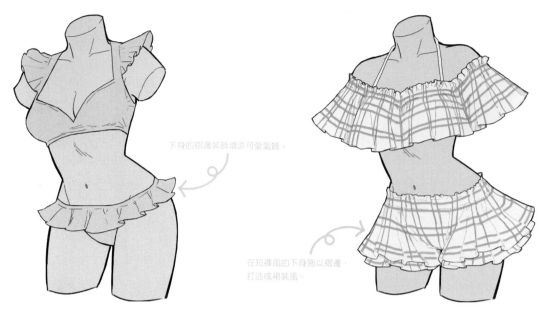

下身的褶邊裝飾增添可愛氣質。

在裸裙風的下身施以褶邊，打造成裙裝風。

粉色天使袖&
褶邊下身

泳裝肩帶上飾以有如包覆肩膀般的褶邊，袖口造型有如天使翅膀般開展，因此又稱為天使袖，能自然地修飾肩膀周圍與雙臂。而在臉部周圍增添分量的設計，也有瘦臉的效果。

褶邊格紋露肩上衣&
短褲

露肩泳裝的上衣具有分量感，不但能讓肩膀周圍及腰部顯得纖細，還能修飾令人在意的蝴蝶結袖。褶邊的設計能帶出柔和感，營造女人味。

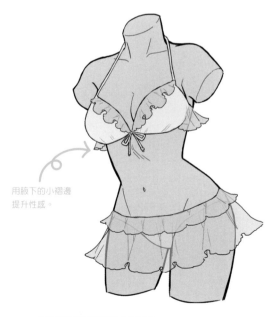

2條肩帶讓胸罩具有絕佳的穩定性。

用腋下的小褶邊提升性感。

蝴蝶結比基尼&
側綁蝴蝶結裙裝

胸前與下身的側邊都有蝴蝶結，大範圍地帶出可愛氛圍。大型蝴蝶結很吸睛，且帶有褶子的裙裝能修飾腹部與臀部周圍，並展現女孩的可愛氣質。

褶邊蝴蝶結比基尼&
透膚褶邊裙

比基尼的上身有褶邊與蝴蝶結的裝飾。設計雖然簡約，但點綴式的褶邊能帶出可愛感。此外，裙裝的透膚蕾絲薄紗，兼具可愛與性感。

type 2

可愛風的變化款式
運動款

追求不影響身體活動的運動型泳裝。省略褶邊與蕾絲等裝飾,卻也不是在健身房穿的正式泳裝,而是簡約又具有女孩氣息的可愛設計。

展現自我主張的運動風穿搭

比起游泳,這款泳裝更適合從事沙灘上的休閒活動或運動。腳上也搭配布鞋,整體更重視活動性。

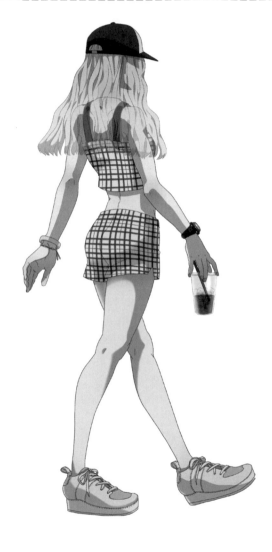

Point

兩件式行動更方便
像比基尼一樣的兩件式,短上衣的造型無須擔心泳裝跑位。由於是運動取向的泳裝,沒有可愛的褶邊或蕾絲,設計較為簡約。

運動風的褲裝下身
重視活動性的褲裝風。短版且貼身的下身,能塑造輕盈的氛圍與健康的形象。

以白色棒球帽帶出整體感
戴上帽子,為有點單調的臉部周圍增添配件,且添上帽子也能營造運動氛圍。

運動泳裝的種類

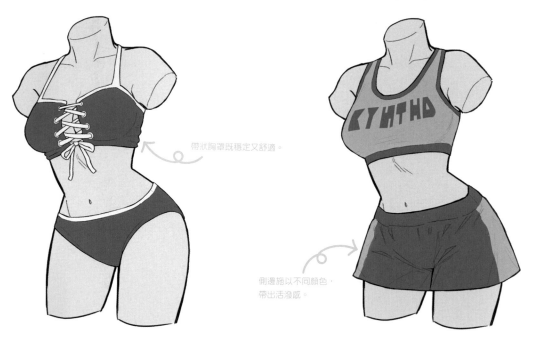

帶狀胸罩既穩定又舒適。

側邊施以不同顏色，帶出活潑感。

抹胸

運動風的抹胸比基尼。設計簡約，但是胸前的造型能演繹出性感。此外，胸前的綁帶與肩帶可調，能調整成自己喜歡的尺寸。

LOGO上衣＆褲裙

收緊胸下線條的泳裝，即使從事運動也不用擔心泳裝跑位。而只要在容易顯得單調的素色泳裝上加個LOGO，便能提升流行感。

以T恤的袖子修飾肩膀周圍。

雙色上衣變造不會過於單調的印象。

打結T恤＆高腰下身

將T恤的下緣打結，讓整體不會過於隨興。高腰下身能增添復古的可愛感，且在意的腰部身材也能用高腰褲修飾，展現清爽的穿搭。

長版上衣

長版上衣的背心式泳裝。不僅腹部周圍，腰部與臀部周圍等會令人在意身材的地方都能整個修飾。短褲風的下身也能讓臀部與大腿看起來較瘦。

type 3

可愛風的變化款式
流行款

特徵是具備大型顯眼花紋與鮮豔配色的泳裝。藉由隨興的穿搭，演繹女孩特有的可愛、活潑與華麗的氛圍。

星星圖案的印刷
塑造流行又可愛的形象！

上衣具有漸層，還有大顆的星星印刷圖騰。圖案有時容易給人不精緻的印象，但加上漸層便能維持平衡。

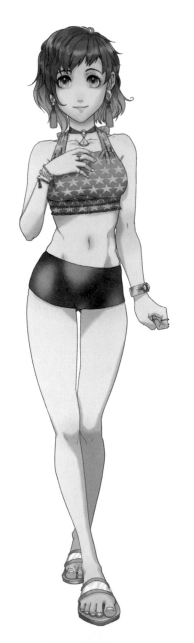

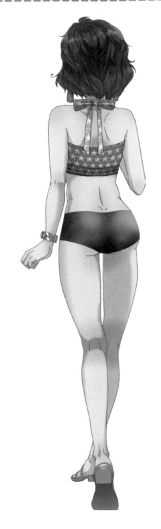

Point

包覆胸部的背心式比基尼

從胸部下托高的型態。泳裝將胸部整個包覆，能展現漂亮的胸型。不僅適合游泳，也很適合海邊或泳池的休閒活動，是安心又可愛的款式。

收斂印象的牛仔褲風下身

下身為緊身且帥氣的風格，能中和整體過於華麗的印象，而短版熱褲的造型亦是收斂氛圍的一大功臣。

以透明材質提升流行感

涼鞋的背帶使用透明材質，讓腳部不會顯得沉重。此外，簡約的設計也能打造流行感。

流行泳裝的種類

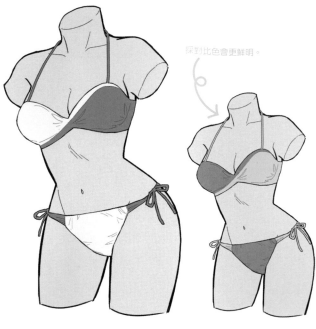

採對比色會更鮮明。

雙色

一件泳衣使用兩種顏色的雙色泳裝。顏色間的界線使用筆直的線條，以更清楚區分兩色。雙色能帶出單色所沒有的流行感，雖然設計簡單，但明亮的配色仍能強調可愛感。

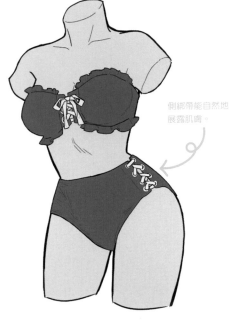

側綁帶能自然地展露肌膚。

荷葉滾邊上衣 & 交叉綁帶高腰褲

上衣為露出胸上肩膀、背部等部位的款式。裸露肩膀與胸頸部且由腋下兩側包覆的設計，能展現漂亮的胸部與身體線條。下身搭配的緊身高腰褲具有塑型的效果。

抹胸型泳裝加上肩帶後也能很穩定。

色彩鮮豔的三層褶邊

染上鮮豔色彩的三層褶邊泳裝。褶邊再加上鮮豔的色彩，能使胸部更加醒目。若是減少褶邊的分量，也能降低視覺刺激，展現輕快的華麗感。

紅色滾邊能夠收斂整體的印象。

格紋蝴蝶結比基尼

顏色鮮明的格紋給人華麗印象。色彩柔和的格紋能塑造明亮的氛圍，胸前小小的蝴蝶結帶可愛感，下身的側綁帶則演繹出性感韻味。

可愛風的變化款式
花卉款

比起泳裝的造型，或是褶邊、蕾絲等裝飾，這系列的泳裝著重在將花朵圖案等「花紋重複配置」。依花紋的種類，還能打造從可愛女孩到成熟女人等各種印象。

大膽運用花卉圖案
散發可愛魅力

全身點綴花朵圖案，明亮又華麗的泳裝。用長袖露肩上衣與百褶裙加大服裝的面積，使花卉圖案成為主體。

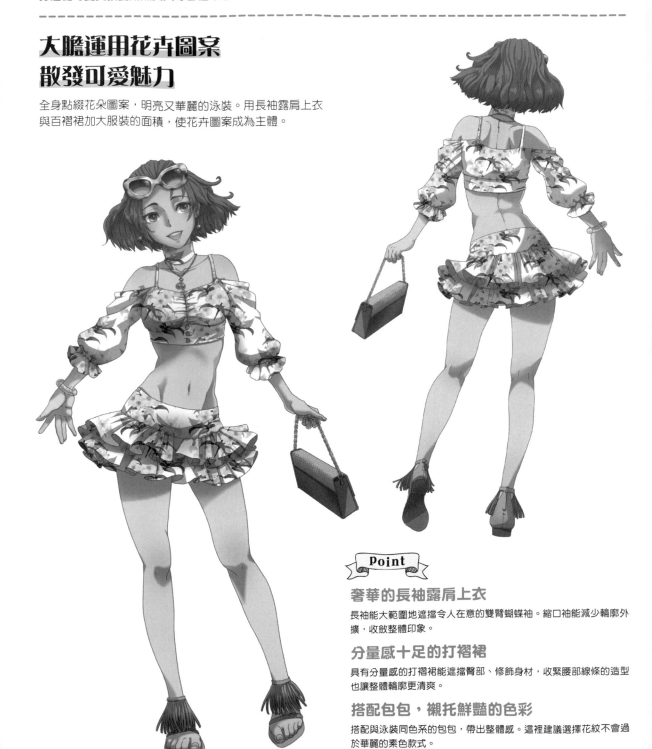

Point

奢華的長袖露肩上衣

長袖能大範圍地遮擋令人在意的雙臂蝴蝶袖。縮口袖能減少輪廓外擴，收斂整體印象。

分量感十足的打褶裙

具有分量感的打褶裙能遮擋臀部、修飾身材，收緊腰部線條的造型也讓整體輪廓更清爽。

搭配包包，襯托鮮豔的色彩

搭配與泳裝同色系的包包，帶出整體感。這裡建議選擇花紋不會過於華麗的素色款式。

花卉泳裝的種類

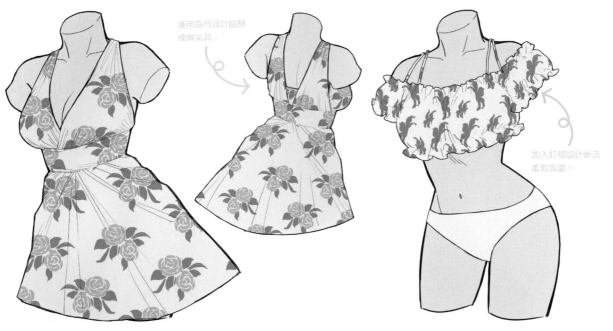

運用露背設計醞釀慵懶氣質。

加入打褶設計營造柔和氛圍。

V領花卉洋裝

一件式的泳裝。肌膚裸露程度少，能修飾在意的腹部、腰部以及臀部周圍。使用花草植物的圖案不但能提升度假氛圍，還能展現高雅的氣質。

花朵圖案露肩上衣&雙色比基尼

花朵圖案引人注目的露肩泳裝。具有分量感的上衣漂亮地展現上半身的身體線條。此外，泡泡袖也可以清爽修飾過寬的雙臂。

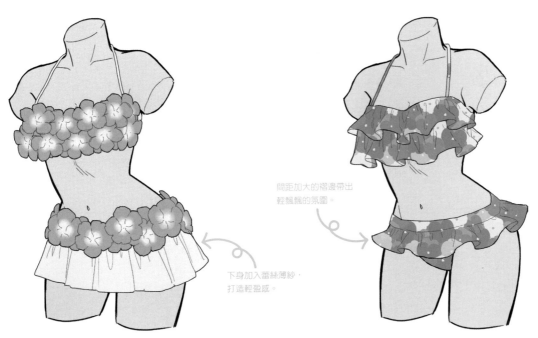

間距加大的褶邊帶出輕飄飄的氛圍。

下身加入蕾絲薄紗，打造輕盈感。

立體花瓣比基尼

具有大量可愛花朵裝飾的甜美抹胸泳裝。不是花紋，而是用立體的花瓣裝飾上衣與下身，讓泳裝更顯活潑可愛。而且立體的花朵還能修飾胸部分量。

彩色印刷的褶邊泳裝

花朵圖案滿版印刷的泳裝。花朵圖案的印刷能帶出明亮又華麗的氛圍，而上衣與下身的褶邊則能更提升女孩的可愛感。

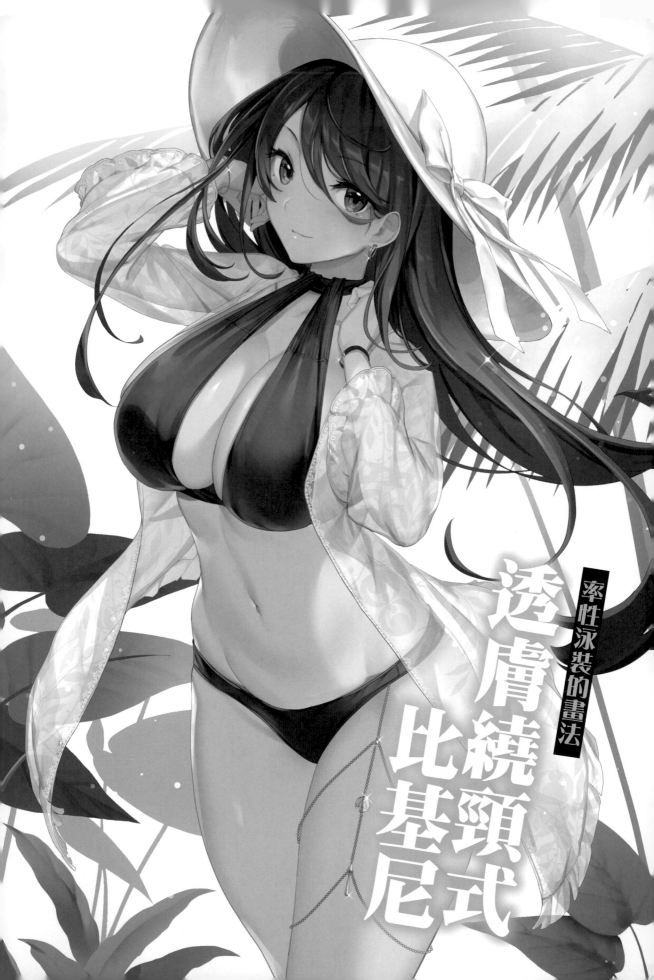

率性泳裝的畫法

透膚繞頸式比基尼

運用白色配件取得平衡！

率性風　泳裝的配件

附白色蝴蝶結的女演員帽

帽簷彎曲、形象柔和的寬簷帽，在日本通稱「女演員帽」（Garbo hat，因外國女演員經常佩戴而得名）。時尚的大輪廓白色帽子能彰顯女人味。

雙環金色耳環

在黑白配色之中畫龍點睛的金色耳環，造型為偏大的雙環式，存在感不輸魅力十足的角色。

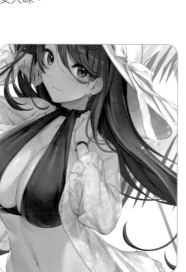

透膚防曬衣

高雅蕾絲花紋的透膚防曬衣。搭配裸露度高的泳裝，能帶來無損性感的高雅印象。

腿鍊

裝飾於腿部的飾品。有隨附於泳裝的款式，也有像皮帶一樣在腰上綁上鍊子後固定的類型。偏細的鍊條反而能營造奢華感。

率性泳裝的畫法

本單元將介紹給人成熟帥氣印象的率性泳裝的上色方法。這裡的上色會著重於黑白的搭配，以及如何帶出真實質感。以下就為各位解說如何同時呈現看似對立的清秀與性感，並更有魅力地展現率性。

草稿

決定好想畫的角色類型後，描繪形象畫以確立插圖的方向性。在草圖期就應確認構圖與顏色的平衡，以提升之後的作業效率，同時減少形象畫與成品的差異。

這裡繪製的是清秀又性感的女性形象，畫中強調了胸部與腰部等能帶出女人味的線條。若為工作用的插圖，草稿亦擔綱了與客戶共享完稿印象的重要角色。在草稿時期，畫面就已包含光源與方向性。

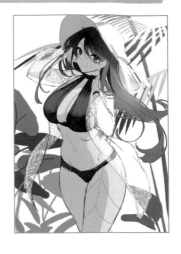

線稿

線稿的筆刷為〔沾水筆〕工具中預設的〔G筆〕，筆壓設定在最小值。接著為接下來的作業，預先準備資料夾與圖層。請按自己容易作業的方式，將人物、背景等分圖層畫上線條，並在帥氣偏長的眼睛等想加強印象的地方用粗線描繪。

肌膚的上色

要畫出性感的肌膚，應該先了解身體的凹凸。接著，重點是要沿著肌肉的曲線，添上分量取得絕佳平衡的陰影。利用添上陰影與打亮的方式，繪製出女性肌膚豐腴的質感。

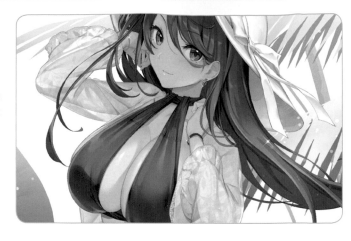

畫出基底色

分圖層塗上底色。圖層的結構與圖畫相同。

接下來的上色作業，基本上就是在肌膚的圖層塗上底色，並在該基底色圖層上建立新圖層，然後反覆用下一圖層剪裁。

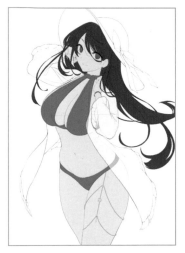

主要配色

⚪ #f8e9db　　⚫ #5e626d

⚫ #3c3443　　⚪ #ffffff

上色的筆刷

上色會使用的筆刷。
①主要筆刷為〔SASAKICHI[※]〕的〔從SAI轉移來的筆刷〕，取消勾底子混色來使用。
[※]以下將此筆刷簡稱為〔SAI筆〕
②需要表現柔軟感的地方，使用〔噴槍〕工具的〔柔軟〕。
③需要混合顏色的部分，則使用〔色彩混合〕工具來處理。

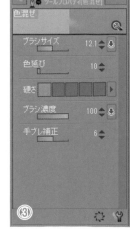

放上陰影

陰影用〔SAI筆〕仔細上色。描繪時要留意由身體凹凸形成的陰影形狀，以及帽子和泳裝落下的陰影。

製作陰影色時，要注意不要讓顏色過於暗沉，應一邊改變色相、明暗、彩度，一邊進行調整。此張插圖有許多逆光造成的陰影範圍，需特別留意色調。

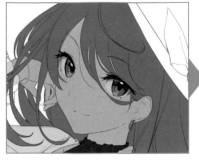 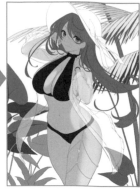

陰影色

 #f9bfb4

藉陰影表現柔軟感

使用〔噴槍〕的〔柔軟〕與〔色彩混合〕工具暈染陰影，畫出女性特有的柔滑膚質。

另外也要考慮物體間的距離感，調整陰影的描繪方式，像乳溝這樣在距離近形成的陰影就要確實描繪。

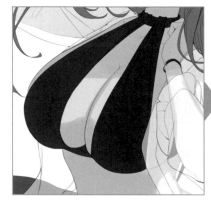

陰影疊合

製作更深色的陰影，以加強立體感與重量感。這時要留意肉體的柔軟感，以及被泳裝勒緊的地方，僅在想要展現深色陰影的地方稍微塗抹，並注意不要畫得太濃。如此便能為畫面添上深淺明暗。

陰影色

 #cf8388

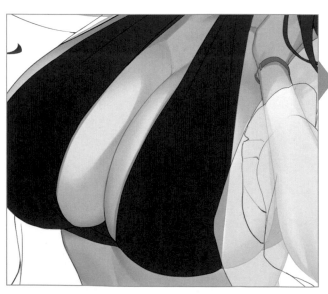

添上更深的陰影

接著在圖片所示的藍框處,將更深的陰影塗在身體最凹陷的部分。作業時有如調整線稿粗度般,僅需要點綴般地少量塗抹,便能收斂陰影形狀。

陰影色

 #96616e

增添色調

接下來要來完成整體色調。首先,在臉頰上描繪線條,為角色注入生氣,接著在肌膚添上紅色增添可愛感。確認光源,將右圖藍色區塊處的身體線稿顏色,從黑色改成咖啡色,以融入肌膚的著色。

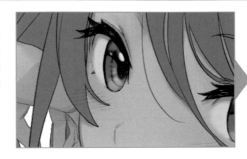

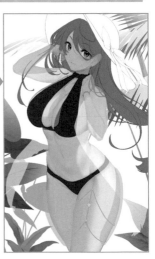

添上反光

留意來自畫面右上的光源,塗上肌膚所有的反光與高光,打造充滿光澤的肌膚質感。此時要沿著線稿輪廓,在亮處或有高度的鼻子、嘴唇上重點打亮,刻畫肌膚的潤澤感與彈性。

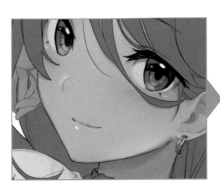

眼瞳的上色

眼瞳的上色範圍極小，但卻是能讓插圖看起來華麗的重要部分。透過仔細地刻劃與效果疊加，便能完成漂亮的眼瞳。且單靠眼瞳的上色方式，就能展現自我風格。

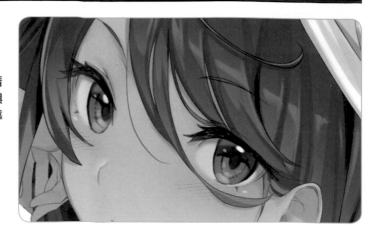

底色與眼白上色

塗上眼瞳的底色後，再決定眼白的底色。這裡的眼白考量到逆光陰影以及肌膚顏色，選用了帶有粉色的灰色，好讓眼白不會在肌膚上顯得突兀。接著沿著眼睛線條，塗上由眼皮形成的陰影（下圖）。

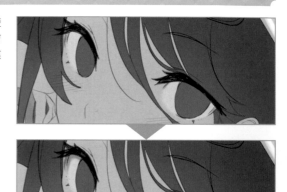

主要配色

● #000000　　● #665948

● #ffd9ec　　● #a28174

眼瞳上色

配合眼神，用〔SAI筆〕畫上眼瞳中主要的打亮。用同樣的筆刷，將顏色換成眼瞳底色的陰影色後，沿著眼睛線條在眼瞳的上半部畫出陰影，並配合打亮的位置，刻劃出瞳孔的形狀（下圖）。

光與影的顏色

○ #ffffff　　● #231732

● # 44373c

描繪虹膜

在眼瞳底色與陰影的交界處，塗上更深的陰影色，藉此來強調出形狀（左圖）。

於瞳孔周圍仔細畫上虹膜，應畫出斷續的線條賦予變化（右圖）。

陰影色

 #060608

描繪光澤

用〔SAI筆〕描繪眼瞳下方的光澤。而為了更添光澤，新建一個混合模式為〔覆蓋〕的圖層，並於眼瞳下方用〔噴槍〕工具的〔柔軟〕畫上光澤。在眼瞳上方也加上小小的黃色打亮，營造華麗感。

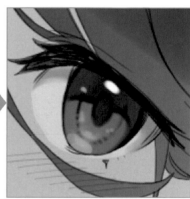

光澤色

 #b4a36c #8f6b4a

#b49660

完成

在右圖的藍框處（眼瞳上方）塗上具透明感的藍色反光。最後將眼瞳的黑線改為咖啡色，眼睫毛的尖端則主要採用紅褐色系，增添夢幻的元素。

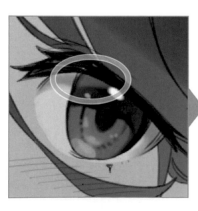

頭髮的上色

高人氣黑長直髮的上色呈現非常重要，為了畫出輕柔滑順的感覺以及漂亮的光澤，應仔細繪製陰影與光照。

賦予漸層

描繪具有漸層的髮色。首先塗上底色，接著在圖片藍框範圍內放上比底色更亮的顏色做出漸層。沿著髮流，於照光處輕柔上色，如此一來基底色的準備作業就完成了。

主要配色

 #3c3443　　 #69626f

陰影上色

沿著髮流用〔SAI筆〕仔細添上陰影，接著用同樣的方式以更深的顏色仔細描繪，打造滑順的頭髮狀態。畫出陰影深淺，展現立體感。

陰影色

 #332b3c　　 #0d0b0f

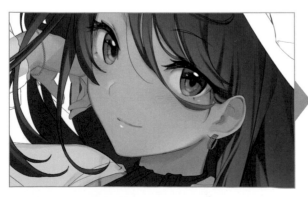

增加陰影的刻劃

製作陰影與底色的中間色，並用該色沿著髮流塗上陰影。上色時要留意髮束，應從根部增添陰影的呈現。
另外，在陰影與陰影間填滿中間色來塑形，透過這項作業，能突顯底色滑順的漸層色。

陰影色

 #4b4055

光澤上色

塗上打亮與反光。此處由於帽子形成的陰影面較大，所以塗色時主要以添上反光為主。
為瀏海畫上反光，並加以混色（左下圖）。沿著長髮的輪廓加上打亮，這時要留意應呈現出漂亮光澤（右圖）。

光澤色

 #665f6d #98829b

完成

最後用〔吸管〕取肌膚的陰影色，於右圖藍框範圍（靠近臉部的頭髮）內，在〔覆蓋〕模式下輕輕地加上肌膚陰影色。
這項收尾作業能讓沉重的髮色變輕盈，並調和髮色與膚色。

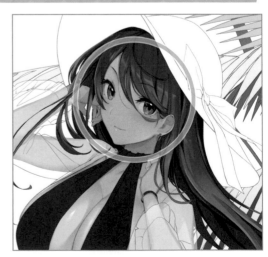

泳裝的上色

黑色泳裝最適合展現率性風格，能襯托重視膚質與肉感。正因為造型簡單，更要仔細刻劃細節，並和泳裝以外的呈現取得平衡。

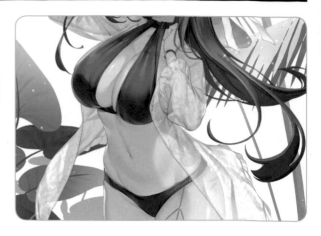

底色與陰影的上色

上色時要留意泳衣束緊的感覺。使用最亮的黑色作為底色，接著用中間色畫上陰影。泳裝上衣要畫出從頸鍊處被胸部重量拉扯出的皺褶，而上衣下半部由胸部形狀形成的陰影，則要由下往上暈染塗抹，並暈染邊界處。最後再添上深色的陰影。

主要配色

 #5e626d　 #342838

 #161218

塗上反光

用帶點藍色的灰色作為打亮色，描繪胸部上方的皺褶與光澤。下方的反光則稍微調高顏色明度後，沿著胸部外側的輪廓上色。不要添上太多光澤能畫出高級布料的質感。

光澤色

 #7f88a7

上衣的上色

搭配時尚的罩衫，減少裸露程度，同時賦予成熟雅緻的風格變化。雖然帶有花紋與褶邊等細節，但具透明感材質可使印象不會顯得沉重，也很適合度假的場合。

陰影上色

以調低不透明度的白色作為底色，並於其上塗上兩種陰影色。在分量十足的袖子、褶邊皺褶與落下陰影處反覆上色。由於是透明材質，即使畫上對比強烈的陰影，也不會有暗沉的印象。

主要配色

◯ #ffffff　　 #dfdaeb　　 #b2acc1

添上花紋與細節

在陰影圖層下方建立花紋圖層，並貼上植物的花紋。混合模式為〔一般〕，不透明度約為75%。接著在袖口與門襟貼上蕾絲，增添細節與線條，營造優雅氛圍。

完成

目前的罩衫顏色透出太多背景，無法彰顯細緻的布料花紋。這時可在〔上色〕資料夾下、〔背景〕資料夾上，建立一個罩衫底色不透明度100%的圖層，如此一來便只有背景不會透出。而為了展現材質的輕盈感，僅讓下襬處透出背景的話效果也不錯。

配件的上色

帽子與飾品等配件能襯托泳裝與角色。特別是金屬材質或形狀細長的裝飾品能營造成熟感,且依配戴的身體部位還能帶出性感。

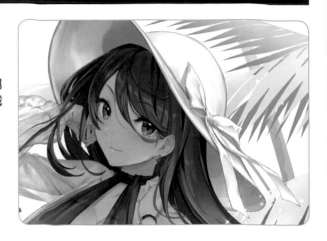

帽子的上色

將白色作為底色,並在帽簷外側添上蝴蝶結形成的陰影,以及沿著造型邊緣的淡色陰影。帽子內側則是整個塗上陰影後,用底色暈染。接著,再用同樣的方式塗上更深的陰影,加以塑形。在陰影與底色間添入橘色系,以營造溫暖感。

主要配色

 #c4bcdd #8073a8 #cd9b82

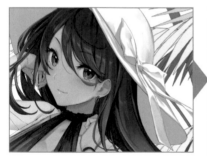

飾品上色

決定色調的配色以展現金屬質感。塗上偏亮的底色後,在有陰影處添上淡陰影色,以賦予明暗。於墜飾的中心畫上深色陰影,便能表現金屬的質感。

主要配色

 #f7e8da #b7a491 #917b65

完稿

最後疊上光芒與色彩的效果，完成更具魅力的華麗插圖。

添上光芒效果

在最上方新建一個〔加亮顏色（發光）〕的圖層，添上光芒效果。在人物周圍加上光點能提升氛圍，將閃亮的光澤置於想更增添閃耀感的地方，建議可依自己的喜好調整效果。

色調調整

建立混合模式為〔覆蓋〕的圖層，並用〔噴槍〕工具的〔柔軟〕調整顏色。在如下圖的黃藍顏色範圍內，於插圖大範圍地疊上黃色與藍色。接著在左下圖的藍圈位置，用混合模式〔相加（發光）〕疊上淡淡的白色，在表現光芒的同時，調和整張插圖。

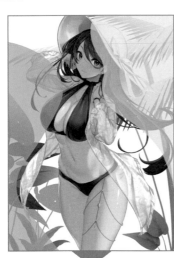

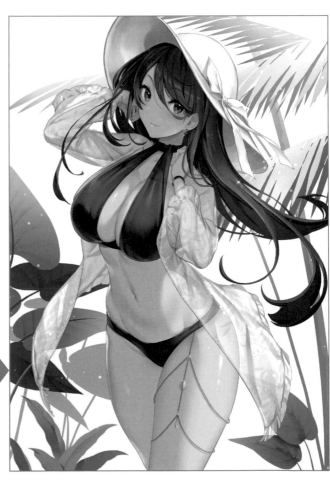

83

type 1　率性風的變化款式
性感款

將成熟女性「率性又帥氣」的魅力散發到極致的款式。此款的設計能展現漂亮的身體線條，而使用透膚感的材質還能營造高雅的性感。

突顯成熟韻味的大人款式

高雅的單色穿搭，醞釀出俐落的成熟感。運用蕾絲薄紗與透膚材質等營造透視感，在不失高雅下，展現成熟的性感魅力。

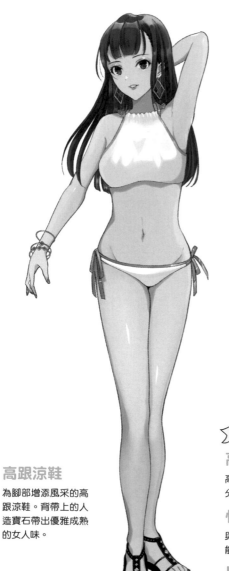

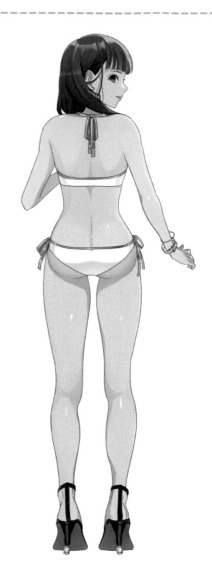

高跟涼鞋
為腳部增添風采的高跟涼鞋。背帶上的人造寶石帶出優雅成熟的女人味。

Point

高領透膚上衣
高領能展現漂亮的胸型。胸部的裸露程度低，然而透過薄紗布料可窺見的肌膚部分帶出了性感。

性感的低腰比基尼
與上衣相反，下身搭配低腰款式，完成了魅力十足的穿搭。側綁帶很少有實際功能，多為設上的造型裝飾。

以繞頸蝴蝶結可愛點綴
透過繞頸打結處的蝴蝶結，在成熟的風格中，增添些許可愛感。

性感泳裝的種類

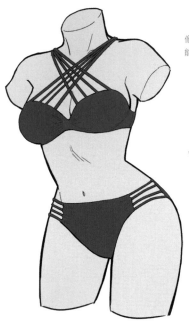

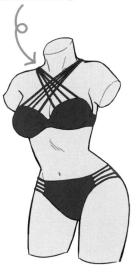

像紅色這樣顯眼的顏色也能散發高雅的設計感。

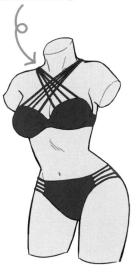

〇型能露出肚臍強調性感。

交叉設計比基尼

上衣的肩帶與下身側邊採繩線設計的款式。在鎖骨處交叉的肩帶能塑造漂亮的乳溝，同時給予支撐。簡單的造型透過繩線設計也能展現性感。

鏤空泳裝

正面為一件式，背面卻看起來是比基尼的鏤空泳裝。雖然為一件式的款式，但能透過背部造型展現性感。有遮住肚臍的Ｉ型，以及露出來的〇型。Ｉ型的性質與一件式相同，而〇型則是更需要自信的款式。

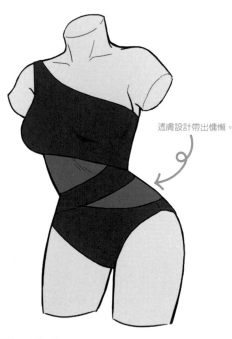

透膚設計帶出慵懶。

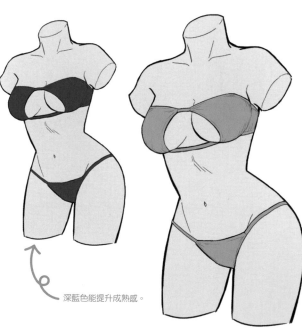

深藍色能提升成熟感。

單肩一件式

此款為安全牌的設計，僅透過單肩造型便能營造出時尚的印象。此外，在修飾身材的同時，還能透過透膚處帶出性感，並展現纖細漂亮的腰部線條。

鏤空抹胸＆巴西風比基尼

於乳溝處鏤空的抹胸比基尼是十分性感的款式，下身亦搭配巴西風比基尼，提高了整體的裸露程度。這種款式很適合很理解自我風格，且知道如何展現會最為漂亮的女性。

率性風的變化款式
時尚款

介於率性與可愛間的款式。簡約的設計透過配色與穿搭，能同時展現精緻的女性柔和感與可愛感。

優雅又醞釀高貴氣質的
泳裝款式

整體以沉穩的色調統一，營造出不會過於豔麗的高雅氣質，是具有高級感的成熟款式。即使一件式的裸度程度，仍能給人性感又穩重的印象。

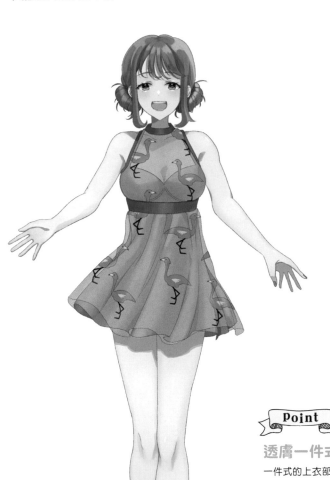

隨興地紮起長髮

紮成丸子頭的髮型，隨意的造型卻看起來很時尚。刻意不修飾跑出或岔出的髮絲，展露隨興，這種乾淨又自然的時尚感，是成熟可愛風髮型的重點。

Point

透膚一件式的上衣

一件式的上衣部分容易顯得沉重，然而這裡在胸前採用了透膚繞頸的造型，營造慵懶風情外，還能漂亮地展現頸胸線條。

運用一件式減少裸露

高腰的褶邊裙正好能遮住臀部，且能顯著加強腿長的效果。裙裝風的設計還能減少裸露程度，賦予沉穩的印象。

中和穿搭的羅馬涼鞋

羅馬涼鞋比一般涼鞋有更多條綁帶，能確實固定。在全身偏柔和的風格中，起到中和的作用。

時尚泳裝的種類

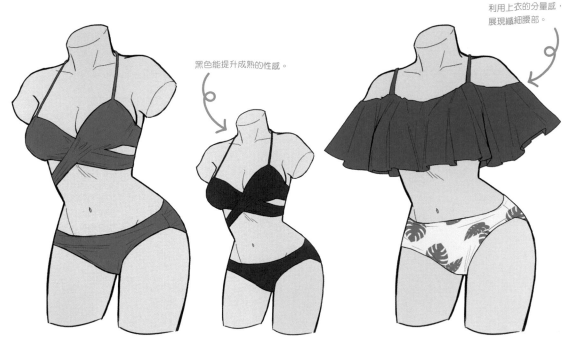

利用上衣的分量感，展現纖細腰部。

黑色能提升成熟的性感。

下交叉上衣

下交叉是性感的設計，能為簡單的泳裝增添時尚感，還能在不影響高雅的前提下，展現成熟可愛風。此外繞頸加上交叉綁帶設計，可呈現漂亮的胸部線條。

雙色露肩款

能遮擋雙臂與胸部周圍的露肩款式。上衣為沉穩的單一色調，下身則為帶有植物圖案的雙色，這樣在高雅成熟的氛圍中還能帶點可愛。

以褶邊上衣增添女人味。

繞頸一件式

繞頸一件式的泳裝可修飾在意的腰部與臀部周圍等身材，且繞頸設計還能展現清爽的肩部，而束腰的部分則帶出了纖細腰圍。

黑白穿搭打造成熟氛圍。

長袖比基尼

上半身猶如被長袖T恤包覆的款式。T恤能修飾上半身在意的部分，且長袖能遮住整條手臂，很適合用來防曬。另外，交叉設計的衣襬擺脫了乏味的印象，使若隱若現的肌膚看起來十分性感。

type 3 率性風的變化款式
休閒款

特徵為與一般隨興風無異的休閒款泳裝。裸露程度低，也較缺乏性感與華麗感，然而這樣不加粉飾的風格正是其魅力之一。

降低裸露程度
打造日常感

比起泳衣，風格更像是一般日常的穿著。裸露程度低，沒有海邊或泳池邊的特殊感，而是給人一種從日常延伸而來的印象。

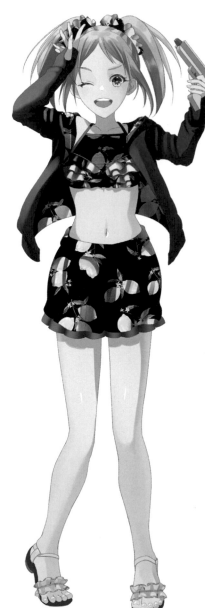

搭配檸檬黃的配件

泳裝上有檸檬圖案，而大腸圈、涼鞋與手腳指甲的顏色也配合泳裝，統一選用檸檬黃，為整體穿搭營造統一性。

印花褶邊上衣

並非整個胸部，而是只有胸罩處帶有褶邊的泳裝。施加褶邊的印刷布料上，檸檬圖案的波浪浪邊看起來十分獨特。

裙裝風褶邊短褲

下身的圖案與上衣一致。短褲的下襬用褶邊裝飾而成了裙裝風，外觀奇特又可愛。

休閒露指防曬衣

造型簡約的防曬衣在平常也能穿。偏長的袖子上有露指設計，能確實為手臂與手背抵禦紫外線。

休閒泳裝的款式

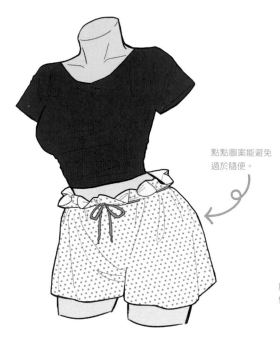

點點圖案能避免
過於隨便。

T恤風&打褶褲

上半身為T恤的風格。緊身T恤的搭配具有中和下身柔和氛圍的效果。此外，褲裝風格的下身可修飾臀部周圍。

與上衣成套的下身能輕
鬆穿搭。

防曬衣款

保護肌膚免於紫外線與曬傷的防曬衣。上半身為完全包覆的設計，很適合想遮擋身材或不想裸露的人。不僅海邊，泳池、河邊等多種場合都很合適。

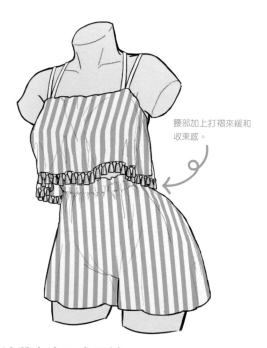

腰部加上打褶來緩和
收束感。

流蘇上衣&高腰褲

上衣的下襬上有流蘇的款式。顏色與花紋為簡單的條紋，而流蘇是這設計中良好的點綴。高腰褲能修飾下半身令人在意的部分。

胸前的蝴蝶結使印象
不會過於乏味。

水手服風泳裝

將水手服特有的衣領作為上衣設計的款式。泳裝的衣領部分與蝴蝶結，使用深藍、紅色、白色的三色配色，給人清涼的印象。此外，大型的衣領也能讓肩部顯得更纖細。

type 4 率性風的變化款式
簡約款

沒有褶邊、蕾絲的裝飾，也沒有透膚設計或花紋圖案的極簡款泳裝。不受流行左右的基本款設計，是每年都能穿的優秀單品。簡單的造型能清楚地顯露體型與身體線條。

無裝飾的泳裝
自然帶出魅力

沒有裝飾的簡約設計，很適合用以展現成熟風格的穿搭，演繹成熟女性的餘裕。

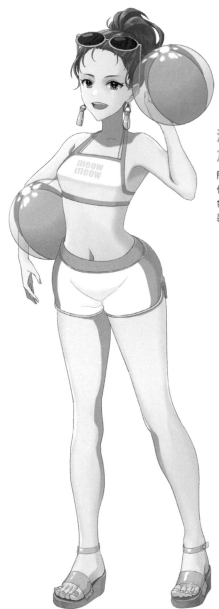

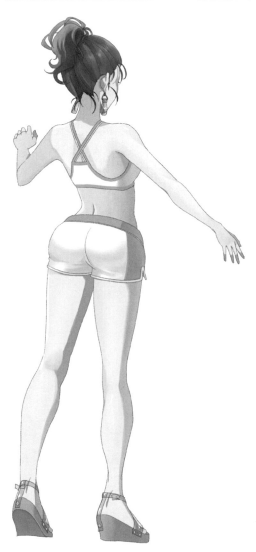

活用大型配件
加以點綴

簡約泳裝可搭配飾品或配件加以點綴。配合泳裝選色，便能無違和地融入泳裝穿搭中。

Point

帶有 LOGO 的比基尼

以 LOGO 重點裝飾的背心型泳裝。背部用交叉綁帶營造時尚感，展現清爽美觀的背部風采。

運動風條紋褲裝

與其說是泳裝，更像是運動穿著的類型。簡單的設計便於活動，且與肌膚貼合，容易秀出身體線條。

成套配色的厚底涼鞋

為腳部添彩的厚底涼鞋，替簡約又具運動風的穿搭增添了女人味。此外，背帶的透明材質能醞釀出隨興的氛圍。

簡約泳裝的種類

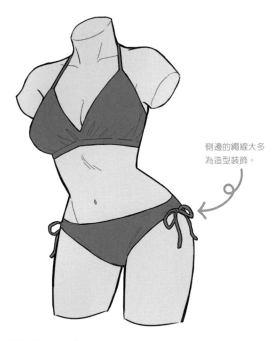

側邊的繩線大多
為造型裝飾。

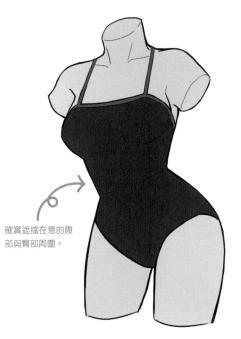

確實遮擋在意的腹
部與臀部周圍。

側綁帶比基尼

下身側綁帶為重點裝飾的款式。這裡的繩線裝飾讓整體不會
過於單調，是很好的點綴。此外，上衣的三角比基尼能呈現
出漂亮的胸型。

一件式

沒有什麼特別的一件式泳裝。簡約的單色設計顯得清新、乾
淨又美觀，而若改成繞頸式則能展現清爽頸胸部。

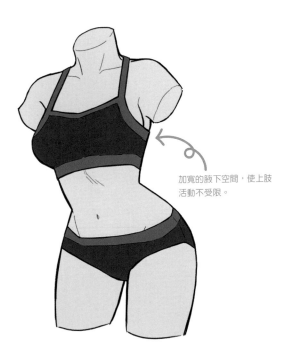

加寬的腋下空間，使上肢
活動不受限。

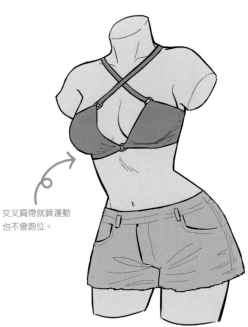

交叉肩帶就算運動
也不會跑位。

運動型泳裝

特別用於運動的泳裝。簡單的設計不會影響到手臂與腿部周
圍的活動。泳裝的邊緣為彈性橡膠，能防止跑位，激烈的動
作也不怕。

交叉肩帶＆熱褲

肩帶為交叉繞頸式的泳裝。交叉的肩帶能從左右拉住胸部，
維持漂亮的胸型。另外再穿上熱褲加以點綴，打造出隨興的
氛圍。

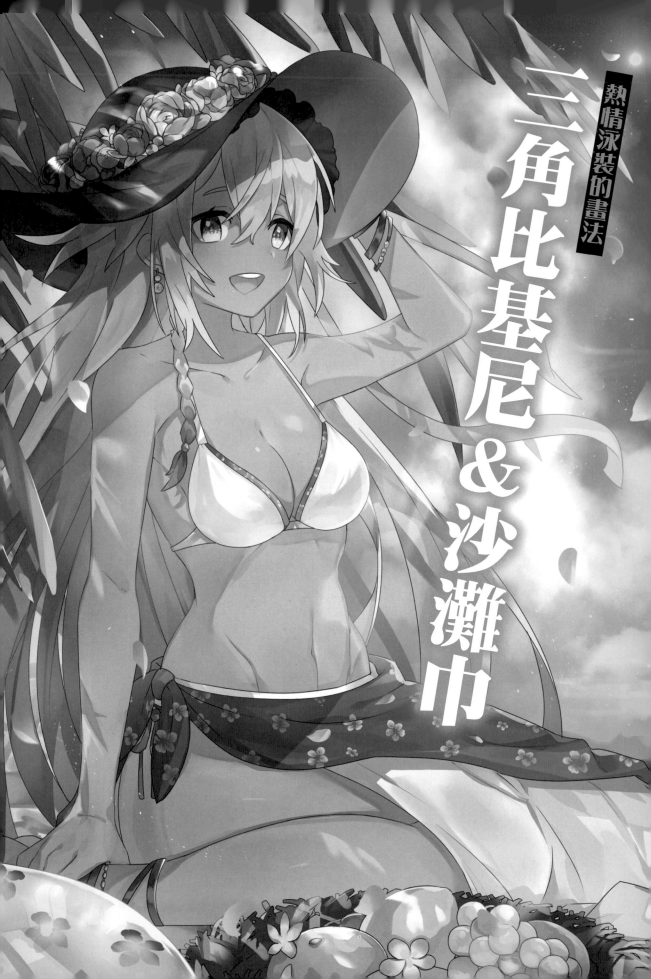

熱情泳裝的畫法

三角比基尼&沙灘巾

回歸自然元素統合穿搭

熱情風 泳裝的配件

水滴耳環

玻璃材質帶點淡色的雙連珠耳環。玻璃在照到陽光時，會閃閃發光，能享受材質特有的光輝。

腳部飾品

多層次腳鍊能點綴有點空蕩的腿。這裡畫的是從腳踝一路繫到小腿的款式。穿著泳裝時，能為裸露程度高的腳部增添風采。

多層次手鍊

多層次手鍊和緩蜿蜒的形狀能打造立體感。搭配的玻璃珠也是很好的點綴。顏色與腳鍊成套，為整體帶出統一感。

花冠

花冠使用與帽子的藍色相近的色系統合，如此便不會破壞整體感，還能為沉穩印象增加華麗，更添度假氛圍。

熱情泳裝的畫法

陽光熱曬的健康小麥色肌，搭配清新藍白泳裝的插圖。以下將重點解說具有光澤的褐色肌膚，與南國風情沙灘巾的上色方法。

草稿

繪製形象為氣質沉穩且感覺有些成熟的女性。
背景放不下太多海洋元素，因此運用樹葉與周邊配件帶出海的氛圍。

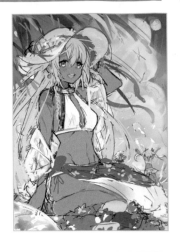

線稿

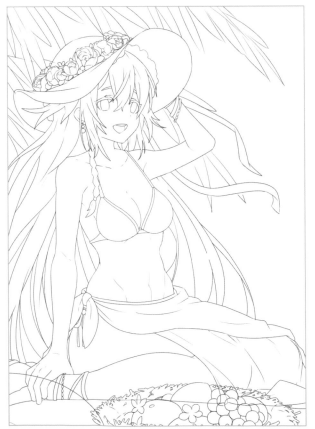

在草稿上繪製線稿。這裡使用不透明水彩，並依臉、身體、頭髮、背景分圖層繪製。大致分類的理由是，之後可對線稿剪裁，融合顏色時會比較輕鬆。

肌膚的上色

建立基礎的肌膚圖層，並塗上大型陰影、
細部陰影、反光與打亮來營造出質感。應
留意細節的調整，例如陰影邊緣部分要畫
深，細部陰影則要延展。

塗上基底色

塗上作為基底的顏色。依序為臉、身體、
頭髮、背景分別新建圖層，並參考草稿個
別上色。膚色在這裡變更成帶點紅色調的
顏色，並分開上色。

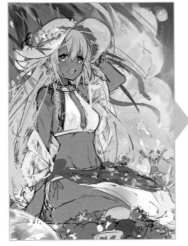 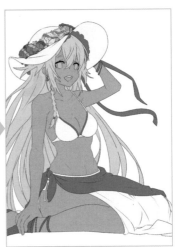

主要配色

 #feb19a

 #177ad2　 #f8f9fa

添上陰影

新建圖層，並對肌膚圖層進行〔剪裁〕，並用〔圓筆〕添
上陰影。因角色帶著帽簷寬大的帽子，應在額頭、手腕、
脖子附近畫上偏深的陰影。

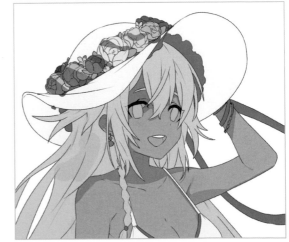

陰影色

 #cc7a68

描繪細節陰影

新建圖層，描繪臉部邊緣、鼻子陰影等細節部分的陰影。先以〔圓筆〕大致描繪後，再用〔噴槍〕或〔色彩混合〕修飾呈直線的陰影邊界。

添上鼻子陰影時，若是僅以〔圓筆〕描繪，會呈現動畫風上色※般的質感，因此應用〔色彩混合〕加以延展。

描繪身體陰影

塗上身體陰影時，應新建圖層，並對肌膚圖層〔剪裁〕。在胸部的乳溝，乳溝與泳裝間、腋下與鎖骨，以〔不透明水彩〕塗上細緻的陰影，並用〔噴槍〕的〔柔軟〕等工具營造胸部的質感。在乳溝根部，以及泳衣中央束帶附近添上些許陰影色。

接著再新建一個圖層，用〔噴槍〕為臉頰等增添紅色，然後把不透明度降至50%左右，調整紅色的濃度。

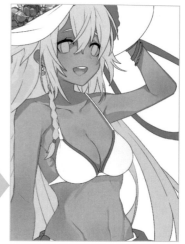

統合色調

新建圖層，添上打亮。用〔不透明水彩〕畫上圓形小光點，以及面向乳溝右側的淡白色，然後用〔色彩混合〕等僅在右側暈染延展。

接著在陰影邊界上色，加以強調。新建圖層，混合模式選擇〔覆蓋〕，在陰影邊界添上紅色，並將不透明度調到80%。

※動畫風上色：畫風的一種。是在傳統動畫中較為常見的簡略用色。

眼瞳的上色

描繪照射到夏季日光而閃閃發亮的眼瞳。為了畫出眼瞳的發光感，這裡要反覆在暗部的圖層反覆上色，接著用混合模式添上光澤。光澤不要統一用一個圖層，而是要依效果分成多個圖層。

底色上色

塗上眼睛周邊的底色。將睫毛、眼瞳、眼白處分成不同圖層上色。
建新圖層，於眼白塗上較暗的白色，好讓其在整個畫面不會顯得突兀。接著再新建一個圖層，於眼白中先塗上帽子形成的陰影（下圖）。

主要配色

 #111213　 #86ca67　 #a0766c

眼瞳上色

描繪眼瞳中的光與影。①新建圖層，在約上半部的地方畫上陰影。另建新圖層，混合模式〔濾色〕，並將不透明度調至30％，然後在下半部畫上半圓形的光澤。再建一個圖層，畫上深綠色的瞳孔。②描繪眼瞳的虹膜。新建圖層，用與瞳孔一樣的顏色在瞳孔周圍畫出曲線，並將不透明度調至40％。接著新建一個圖層，這次在不調整不透明度下，於其上勾勒虹膜。
③塗上眼瞳的深色陰影。新建圖層，混合模式選擇〔色彩增值〕，不透明度為90％。用與瞳孔一樣的顏色塗抹上部，畫出深色陰影。

陰影色

 #26491f

 #88cc67

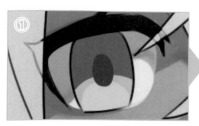

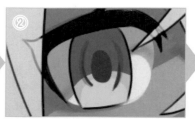

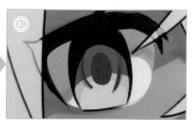

97

①新建圖層,將混合模式設定為〔濾色〕,不透明度則為30%,然後在眼瞳上方畫出反光。

②新建圖層,如圖用〔噴槍〕在眼瞳的上下輕輕地塗上淡綠與深綠色。

③將②的圖層的混合模式變更成〔覆蓋〕,不透明度條至60%,如此便能完成明暗有致、色調鮮豔的眼瞳。

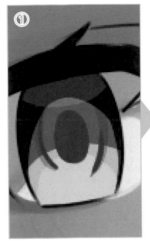 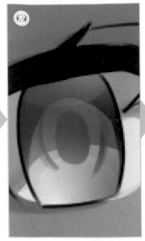 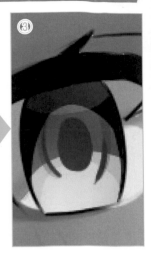

描繪光澤

新建圖層,混合模式為〔相加(發光)〕,不透明度則為30%,接著用〔圓筆〕於眼瞳下方塗上黃色,加以提亮(左圖)。

接著新建一個〔普通〕圖層,畫上白色的打亮(右圖)。

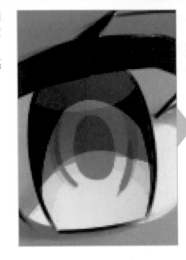 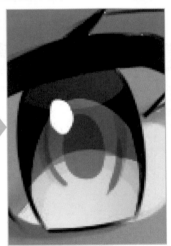

畫出閃耀效果

①新建圖層,在〔加亮顏色(發光)〕模式下添上光澤。以瞳孔中央與瞳孔為中心,在瞳孔下方綴上放射線狀的白色光澤。不透明度為65%。②新建圖層,在〔加亮顏色(發光)〕模式下,再添上藍色與橘色的光澤。③最後在模式為〔色彩增值〕,且不透明度為30%的條件下,畫出帽子在眼瞳中形成的陰影。

光澤配色

 #34d798

 #f95326　　 #ffffff

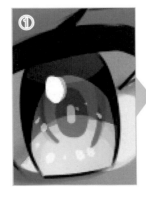

頭髮的上色

銀髮與曬出來的膚色十分相稱，以下將解說這種髮色的上色方法。描繪時要留意帽子的陰影、太陽光、頭髮光澤等，從各方面造成影響的光與影。

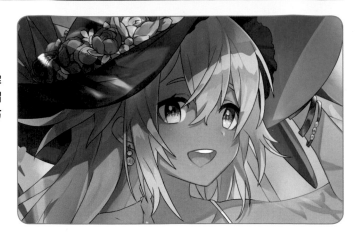

底色與陰影上色

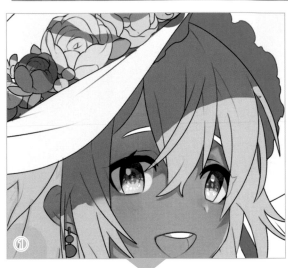

①在頭髮底色的圖層上，大範圍添上帽子的陰影。

②以比底色稍深的顏色添上陰影，表現頭髮的質感。

③以比②更深的顏色，在②的陰影上刻劃出髮流。接著在陰影的邊緣添上底色，並沿著毛束的立體感修整陰影形狀。

頭髮配色

 #e3d6d0　　 #8c767e　　 #c6b5b1

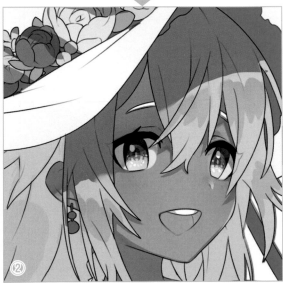

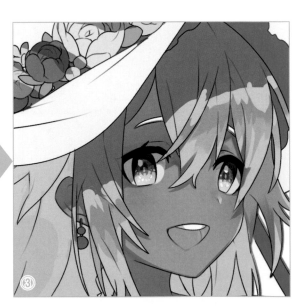

描繪反照光

在帽子下方附近的頭髮添上淡色，畫出來自帽子的反光。
頭髮輪廓部分及翹毛的邊緣等，都用底色仔細添上光澤。

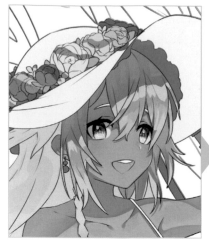

頭髮整體上色

以畫臉部周圍頭髮的方式，為整個頭髮上色。這裡要留意背部頭髮的髮束有內外之分，特別是內層要仔細畫上深色陰影。
塗完頭髮全部的陰影後，再添上葉子的陰影。最後在背後的頭髮（照到太陽光的外側）上用〔噴槍〕大範圍塗色，加以提亮。然後將不透明度調到65%，調整濃度後頭髮上色就完成了。

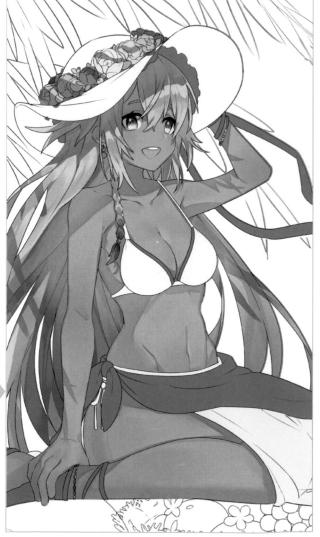

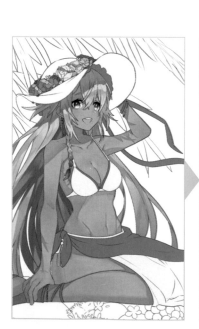

泳裝的上色

以下將解說三角比基尼的質感與顏色，以及沙灘巾的立體感與透視感的上色方法。這裡的沙灘巾為多層穿搭，要留意白色沙灘巾為透明材質。

底色與陰影上色

為上衣與沙灘巾分別各建一個陰影圖層，〔裁切〕後大範圍上色。上衣除胸部上方外，都用〔圓筆〕塗滿陰影。沙灘巾則僅在「上層的藍色布料」上色。這時要想像高低差，用〔不透明水彩〕畫出深淺。

沙灘巾的陰影上色

為沙灘巾塗上陰影色。這裡要留意打結處與布料的凹凸感，一邊營造深淺一邊仔細上色。
下方的白色沙灘巾要依影子深淺分圖層繪製。深色陰影沿著皺褶上色；淺色陰影則要大面積上色。

陰影色

 #a0bac6

 #476a91　 #244181

描繪陰影與質感

新建圖層，在〔濾色〕的混合模式下描繪打亮。接著再建一個〔色彩增值〕模式、不透明度60％的圖層，描繪沙灘巾中身體陰影的部分。

用〔吸管〕取肌膚底色，以〔噴槍〕塗出肌膚透出的部分，將不透明度調到60％，畫出透膚質感。

描繪花紋

用水藍色畫出一個花紋後將其複製，然後一個個配合布料加以變形。可用變形工具的縮小或旋轉，讓形狀都不相同。

拉開間距並放上花紋，將透明度調至85％使其融入沙灘巾中。

上衣上色

①仔細畫出泳衣的皺褶，並用〔色彩混合〕延展陰影色。特別要在上衣的上部添上淡淡的皺褶。②在繩線部畫上深色陰影，並在下方添上反光。③對藍色滾邊處〔剪裁〕後添上花紋，這裡是將「自花紋沙灘巾複製的花朵」縮小後使用。

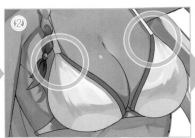

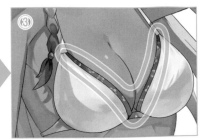

帽子的上色

以下將解說附花冠的帽子的上色方法。要留意帽子不要過度刻劃，只要調整陰影的色調便能展現真實的質感。為了在上色時容易區別，帽子是以白色為底色，最後才塗上藍色，完成上色。

褶邊與陰影上色

使用〔不透明水彩〕的筆刷，塗上藍色內布的褶邊，以及整頂帽子的陰影。帽子的內側使用暗沉的水藍色，一邊畫出些許色塊一邊上色，然後再用偏亮的水藍色配合曲線添上陰影。在陰影圖層上建立樹葉陰影的圖層，調成〔色彩增值〕模式，再用和水藍色仔細繪製。

調整葉子的陰影

畫出葉子的陰影後，使用〔橡皮擦〕的〔柔軟〕輕輕地擦除尖端，製造漸層。
在其上建立一個新圖層，用陰影色淡淡地塗抹陰影邊緣，為陰影輪廓營造出深淺。

花冠上色

將帽子塗成深藍色，並配合帽子顏色塗上花冠的底色，這次的配色選用黃色、白色、紫色、藍色。

花冠的陰影上色

每朵花都分別用比底色更深的顏色塗上陰影（左圖）。
花朵上色後，建立〔色彩增值〕圖層來描繪葉子上的陰影（右圖）。

熱情泳裝的畫法

完稿

使用效果與混合圖層，為畫作收尾。顯示背景圖層，並配合背景繪製整體光影的明暗。

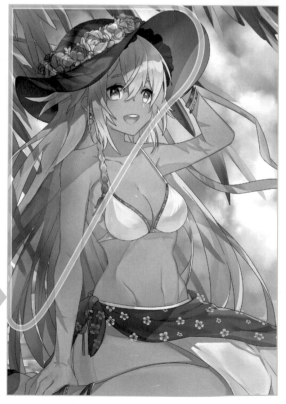

整體添上陰影

將目前為止描繪的插圖圖層整理到資料夾中，接著對該資料夾〔剪裁〕，然後在模式為〔色彩增值〕、不透明為55%的圖層上，於畫面左側（藍框部分）添上陰影。
左圖為將該圖層變更成〔普通〕模式時的狀態，在這裡要擦除臉部的陰影色，加以提亮。

調整整體色調

在〔覆蓋〕模式下提高人物整體的色調。肌膚的部分用肌膚底色，衣服部分則用帽子的陰影色。接著在〔色彩增值〕模式下，於後腦杓的頭髮附近添上陰影。

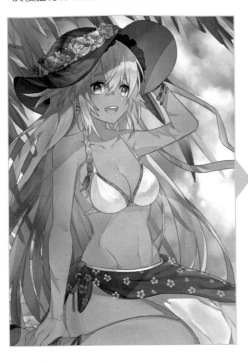

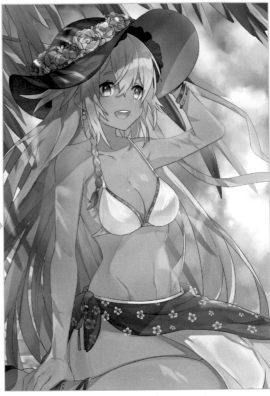

覆蓋模式統合色調

調整色調，讓畫面邊緣變暗，使觀者的視線集中在角色上。在覆蓋模式下，用〔噴槍〕集中對上方左右兩側塗上偏黑的顏色，有水果等物品的下方則添上咖啡色。面向畫面右上方有太陽光照射處要用橡皮擦擦拭，以免暗沉，然後上色就完成了。

〔覆蓋〕狀態

將〔覆蓋〕改變成〔一般〕模式時的狀態。請將此圖層置於最上層，一邊調整整體狀態，一邊上色。

熱情風的變化款式
異國風款

裝飾帶有民族風圖騰的民族風泳裝,多為花紋與圖形組合的幾何圖樣與佩斯利花紋等,能夠展現獨特氛圍。

活用風格強烈的泳裝
為角色增加亮點

不是可愛或帥氣,而是能賦予穿著的角色熱情又神祕的
印象與亮點。

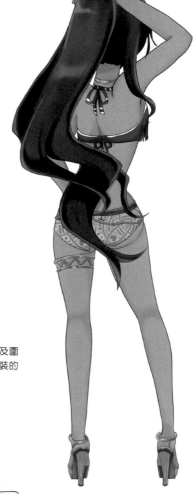

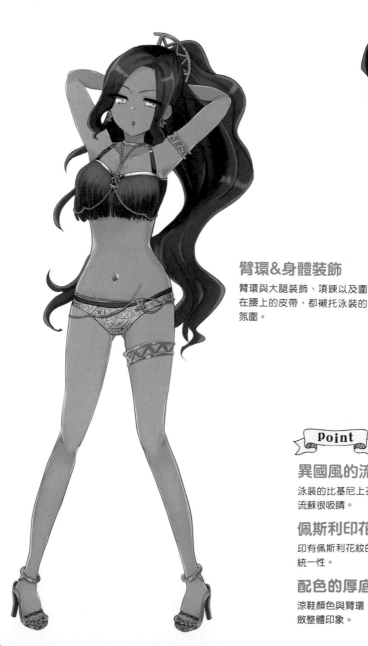

臂環&身體裝飾

臂環與大腿裝飾、項鍊以及圍
在腰上的皮帶,都襯托泳裝的
氛圍。

異國風的流蘇上衣

泳裝的比基尼上衣綴上西部風情的流蘇,裸露程度低,隨風飄逸的
流蘇很吸睛。

佩斯利印花下身

印有佩斯利花紋的下身使用與上衣同色系的橘色,藉以營造出整體
統一性。

配色的厚底涼鞋

涼鞋顏色與臂環、裝飾的顏色一致,並刻意選擇裝飾少的款式以收
斂整體印象。

異國風泳裝的種類

以流蘇強調異國風情。

以滿版印刷強調花紋。

異國風高領&低腰比基尼

滿版異國風印花的高領款式。上衣的搶眼花紋具強烈印象,因此下身搭配低腰以增加肌膚裸露程度,好讓整體形象顯得輕盈。

印花比基尼

上衣與下身都印滿異國風花紋的款式。簡單的設計能突顯花紋的華麗感。胸前與大腿根部的環狀裝飾是亮點。

這裡的收腰設計可達到顯瘦的效果。

蕾絲、流蘇高領&開衩沙灘巾

胸部為蕾絲網狀高領上衣,造型大膽。且胸部周圍還有成束的蕾絲流蘇裝飾,是極具時尚感的單品。配色簡單的泳裝搭配了花紋沙灘巾重點點綴。

以透膚沙灘巾打造性感。

異國風繞頸的前開式長版洋裝

將幾何圖形以三色表現的款式。前開設計能為圖案強烈的泳裝增添清涼氛圍,而透膚的裙襬部分更加強了涼爽感。

type 2 熱情風的變化款式
針織款

針織材質的泳裝，特色為針織特有的編織感。針織造型與鈕扣等設計能夠營造可愛感，鉤編則能展現性感。

針織的蓬鬆質感
既樸素又新穎

針織泳裝甜美感少，具有樸素的氛圍，同時又能確實地展現女孩的可愛。

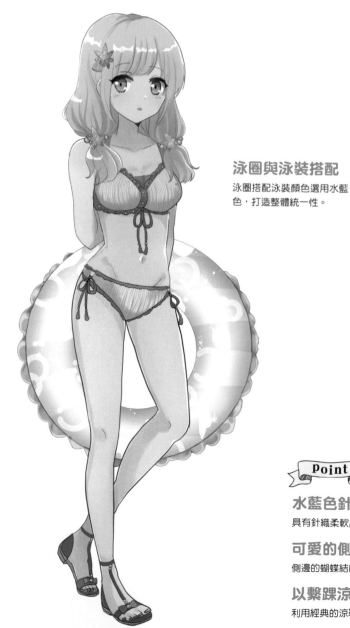

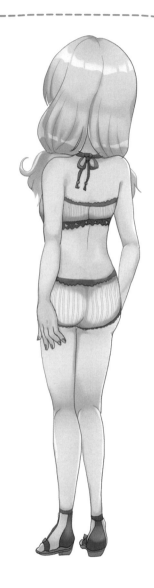

泳圈與泳裝搭配
泳圈搭配泳裝顏色選用水藍色，打造整體統一性。

Point

水藍色針織展現清爽
具有針織柔軟感的水藍色泳裝感覺很涼爽，能賦予清爽的形象。

可愛的側蝴蝶結
側邊的蝴蝶結能展現女孩的可愛氣質，也是整套的亮點。

以繫踝涼鞋中和穿搭
利用經典的涼鞋，中和整體軟綿綿的氛圍。

針織泳裝的種類

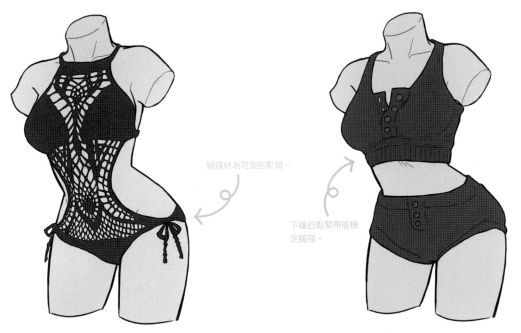

蝴蝶結為可愛的點綴。

下緣的鬆緊帶能穩定胸部。

鉤編單色比基尼

針織的柔軟感與成熟性感兼具的單色款式。泳裝正面採鉤編設計，造型不會過於裸露，能以高雅的鏤空感營造性感。

鈕扣式針織

裸露程度少，簡約的設計復古可愛。上衣門襟的鈕扣是亮點，還能稍微解開幾顆享受造型變化。

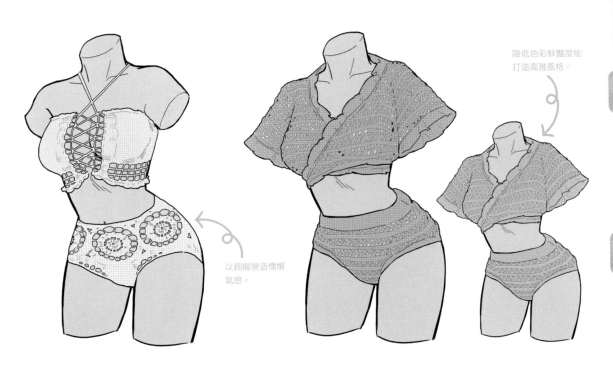

降低色彩鮮豔度能打造高雅風格。

以鉤編營造慵懶氣息。

鉤編上衣＆鉤編高腰褲

胸部的鉤編設計具有集中胸部的效果，再加上交叉型的繞頸肩帶，更能展現漂亮的胸部線條。此外高腰下身能讓腰部看起更加纖細。

交叉短袖＆高腰褲

罩衫式的上衣能整個遮住上半身在意之處、肩膀周圍以及雙臂。由於是針織材質，上半身不會顯得沉重，還能帶出輕柔氛圍。

type 3 熱情風的變化款式
自然款

運用花朵與植物等自然界的主題加以裝飾的泳裝。使用不同主題的花紋，能變化營造出各種不同的印象。

自然圖案的花紋
孕育成熟感

以花朵、葉子等自然植物為主題的泳裝。與圓點、條紋的花紋相比稍嫌乏味，但透過配色能營造沉穩的成熟氣質。

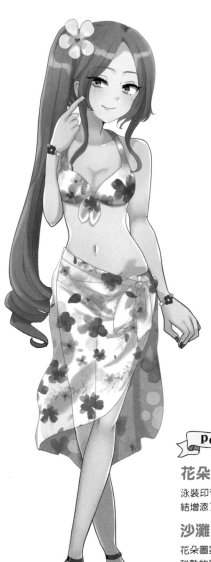

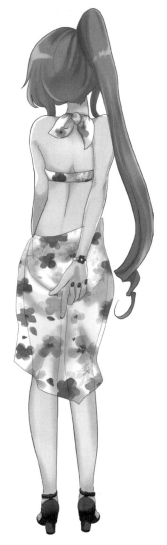

**立體的
花朵飾品**

具有立體感的飾品是整體穿搭的亮點。

Point

花朵印花蝴蝶結比基尼

泳裝印有冷色系為主的花朵圖樣，氛圍沉穩。胸前與脖子上的蝴蝶結增添了可愛感。

沙灘巾能醞釀些許成熟感

花朵圖案的泳裝容易顯得稚氣，然而圍上沙灘巾後，便能打造成高雅熟的風格。

以顏色沉穩的涼鞋統合

典雅的紫色涼鞋無過多華美裝飾，能為整體統合出成熟的氛圍。

自然款泳裝的種類

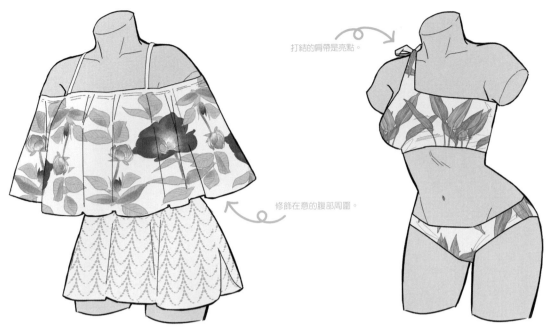

打結的肩帶是亮點。

修飾在意的腹部周圍。

花卉圖案的露肩款
露肩款泳裝能展現清爽的肩膀周圍。用花卉圖案裝飾比一般要更長的上衣，整體形象清新。

自然風單肩比基尼
葉子圖案的單肩比基尼。簡約的設計與花紋，清爽又乾淨。這裡的單肩設計能讓簡單的泳裝不會過於乏味。

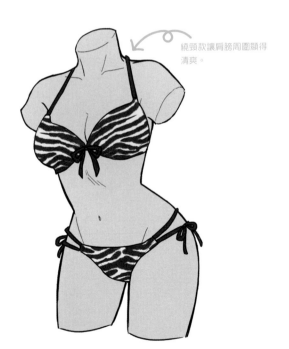

繞頸款讓肩膀周圍顯得清爽。

高衩設計強調性感。

斑馬紋側綁帶比基尼
動物斑紋中經典人氣的斑馬紋款式。黑＆白能營造穩重又高雅的成熟氣質，下身的兩條帶子不但詮釋性感，也是整套的亮點。

豹紋抹胸＆迴力鏢型比基尼
豹紋泳裝能賦予成熟迷人的印象。抹胸型上衣展現漂亮胸型，而下身也是採簡約設計，強調與泳裝豹紋相互呼應的肉體美。

type 4 熱情風的變化款式

活潑款

活潑款泳衣的特色是使用接近原色的鮮豔色彩。透過視覺刺激強烈的活潑色彩與霓虹色配色，打造開朗又華麗的印象。

利用鮮豔色彩
全力展現朝氣

這種款式多會使用紅色、橘色等具有明亮印象的顏色，
能讓角色本身充沛的朝氣更加倍增。

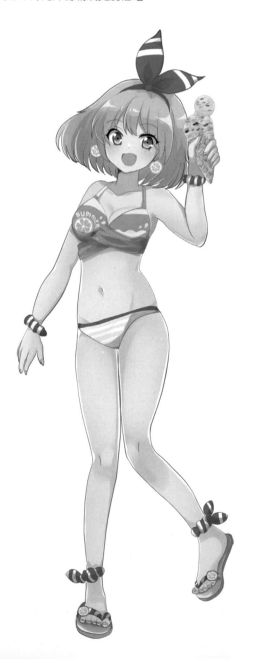

交叉抹胸的背面

交叉抹胸的背面附有上下兩條帶子，分別為胸罩部與交叉部。帶子的蝴蝶結是很可愛的設計。

Point

水果圖案的交叉抹胸比基尼

維他命般的上衣色調，讓人聯想到富含維他命的水果，很適合營造朝氣蓬勃的印象。

條紋底的下身

造型簡單的條紋下身。這裡選擇與上衣相同色系的條紋以統合整體氛圍。

以條紋大腸圈統一穿搭主題

大腸圈為整體亮點，能夠在不破壞鮮明、活潑印象的前提下統合整體穿搭。

活潑款泳裝的種類

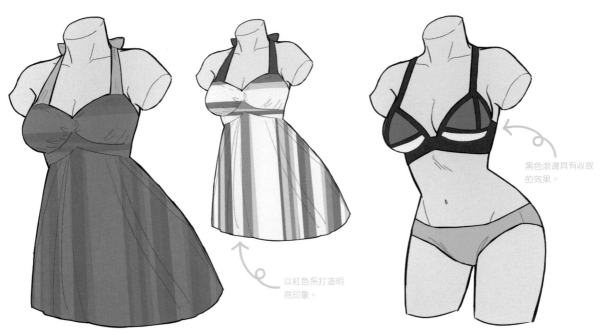

黑色滾邊具有收斂的效果。

以紅色系打造明亮印象。

顏色活潑的條紋背心比基尼

使用同色系條紋做設計的背心式比基尼。背心比基尼原本是裸露程度少的沉穩款式，然而這裡使用了顏色活潑的條紋，讓整體有了鮮明的成熟氛圍。

霓虹色分格比基尼

用格子分割搶眼的霓虹色彩，於比基尼的胸罩部分加以裝飾。由於這裡的霓虹色有用格子區隔，能抑制過於張揚的印象，僅展現出華麗感。

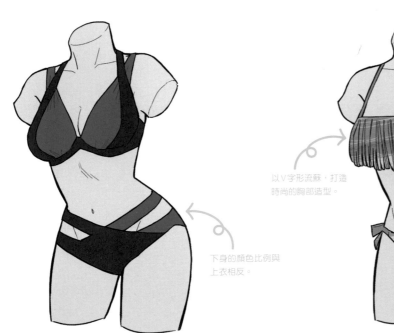

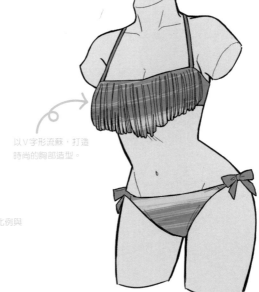

以V字形流蘇，打造時尚的胸部造型。

下身的顏色比例與上衣相反。

霓虹色交叉設計比基尼

在交叉設計中，帶入霓虹色彩的款式。胸罩部分與交叉處分別使用不同配色，為泳裝本身營造立體感，且使用黑色能讓鮮豔的霓虹色更為顯眼。

彩虹流蘇

胸前裝飾著漸層色彩流蘇的款式，而下身也用一樣的漸層統一風格。使用淡色系配色的漸層能抑制浮誇感。

泳裝顏色的定案

在選擇泳裝時，泳裝的顏色和設計一樣重要。

這裡就讓我們來看看各種顏色的特徵。黑色與暗色系能收斂身體的線條，穿上後看起清爽纖細，還會帶出成熟韻味。而像白色這樣明亮（明度高）的顏色，則能營造乾淨、清秀的印象；另一方面，這類顏色能與膚色融合，較容易給人模糊不清的印象。

另外，選擇紅色、橘色等華麗色彩比較能引人注目。不同顏色能賦予該色所具有的形象。

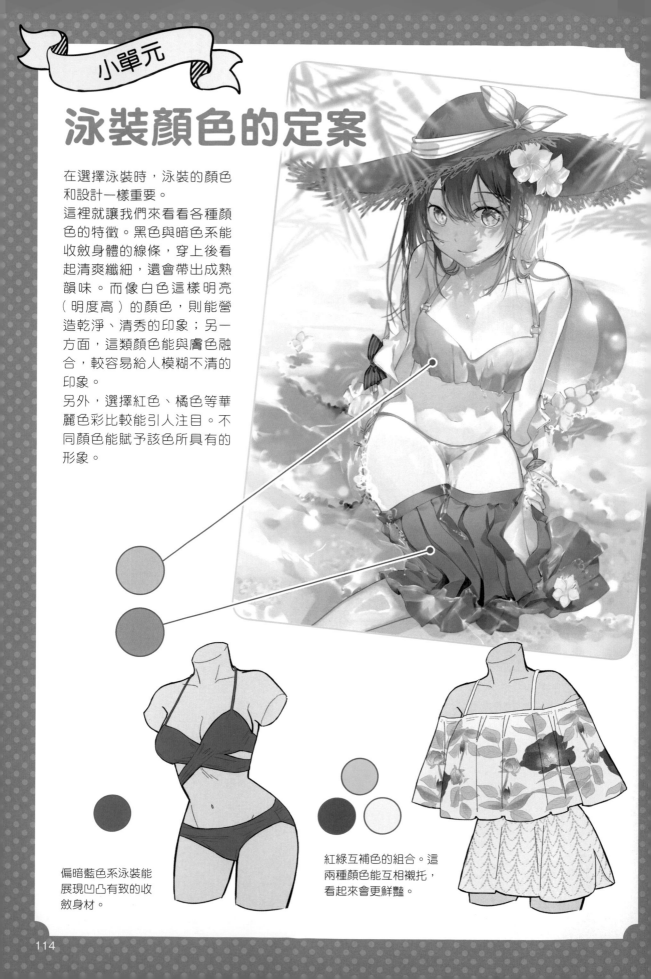

偏暗藍色系泳裝能展現凹凸有致的收斂身材。

紅綠互補色的組合。這兩種顏色能互相襯托，看起來會更鮮豔。

第四章
變化形泳裝的畫法

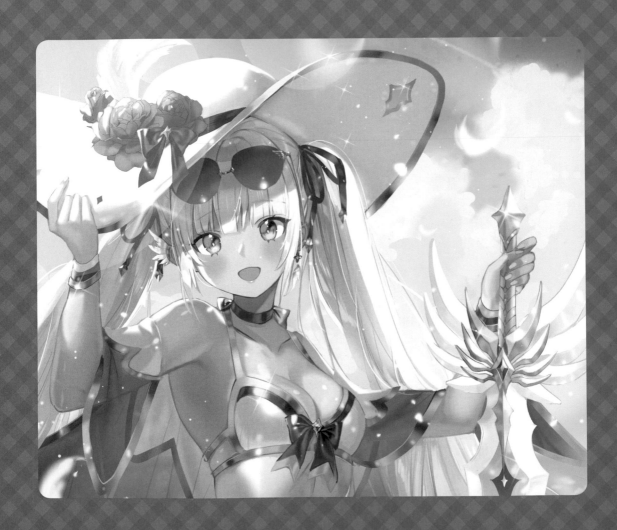

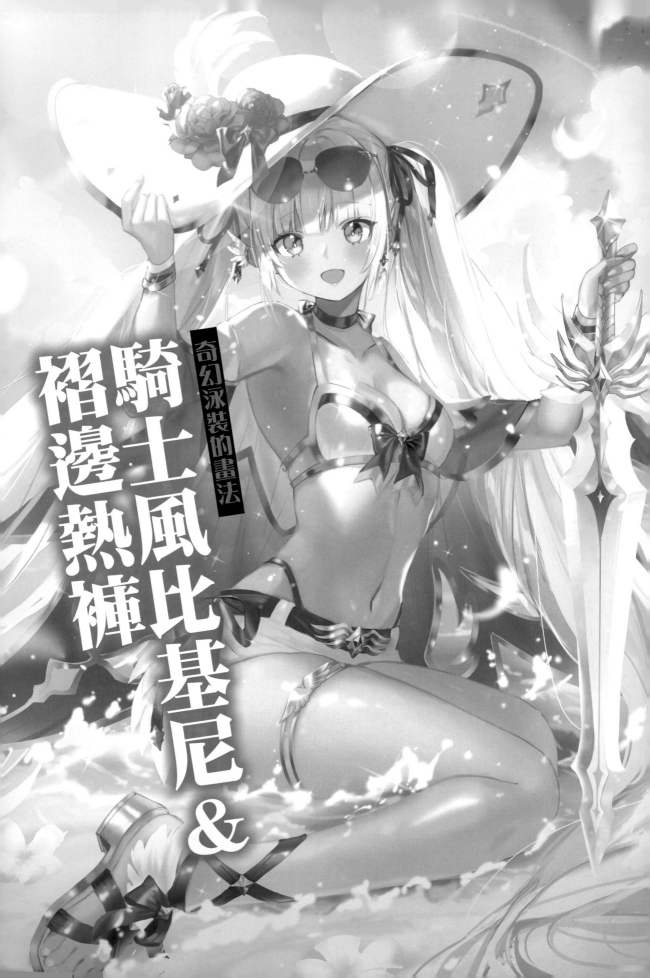

騎士風比基尼＆褶邊熱褲

奇幻泳裝的畫法

現實與奇幻的不思議組合
泳裝的變化設計

鎧甲風蝴蝶結比基尼

金色的肩帶與滾邊閃耀著金屬光澤，賦予泳裝騎士風的氛圍。蝴蝶結能帶出可愛感，而白、藍、金的配色則能營造大家閨秀的氣質。

平口褲＆鋸齒褶邊

平口褲強調行動的便利性，鋸齒褶邊則是介於「可愛與凜然」之間的亮點單品。

露肩透明披肩

採羽翼形狀的徽章風設計，這樣會更有披肩的感覺。鋸齒狀的下襬與滾邊也是引人注目之處。

緞帶風羅馬涼鞋

確實固定於小腿的羅馬涼鞋。腳背上的蝴蝶結與翅膀裝飾給人可愛又清涼的印象。

武器

翅膀造型的寶劍是騎士風泳裝最重要的配件。

羽毛模樣的金色裝飾

出現於各種配件上的羽毛模樣飾品，金屬光澤為騎士風比基尼增添高級感。

墨鏡

在這些配件之中，唯一一件經典的海邊必備品。鏡片為藍色，中梁與鏡腳則為金色，與整體配色營造出一體感。

奇幻泳裝的畫法

本章介紹奇幻世界觀的女騎士風格的泳裝畫法。以下將解說可搭配什麼樣的配件、氣氛營造與技巧，畫出可愛又性感的奇幻風泳裝。

- -

草圖

這張插圖的繪製形象為，大小姐氣質的女騎士正在享受假期的模樣。泳裝與配件選用適合夏季的涼爽藍白配色，帶出清秀動人的感覺，而飾品則選用金色塑造優雅。為了展現角色受過高貴教養的氣質，姿勢採不會過於浮誇的端莊坐姿。

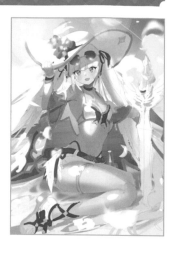

線稿

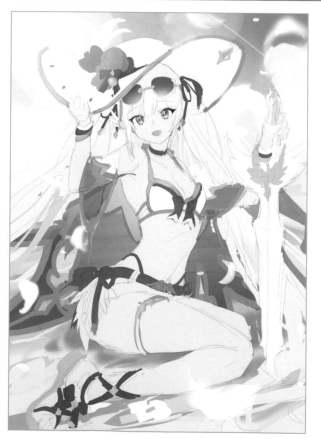

首先，以草稿圖為基礎繪製上色用的線稿。線條最後會依顏色仔細描繪，所以不用太精緻，畫到草圖程度即可。完成線稿後，粗略地添上底色。這裡的肌膚底色為#FFF1E7。一邊思考整體平衡，一邊選擇底色。

肌膚的上色

以下將解說肌膚的上色方法。要使用陰影與打亮,畫出女孩的健康膚色、柔軟肌膚質感,以及被水弄溼的水潤光澤感。

上陰影的方法

塗好底色後,在線稿上新建一個圖層,接著用〔噴槍〕添上明暗。陰影上色時,要邊留意光源位置(面向圖畫的左上方)。

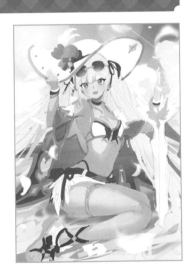

陰影配色

 #E9C1AD

色彩增值塗上陰影

新建一個圖層,設定為色彩增值後,為整體添上陰影。不透明度設在80%。

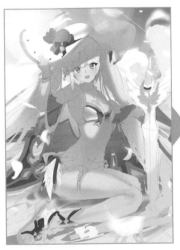

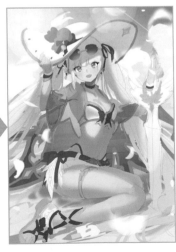

描繪反光

建立發光圖層用以添上亮光。接著在其上再建一個圖層，為膚色上色。陰影的邊界要暈染塗抹，噴槍的尺寸設定在100%。

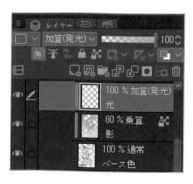

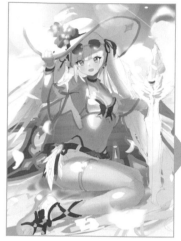

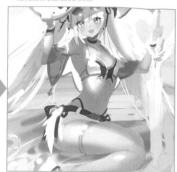

▼隱藏披肩圖層的狀態

賦予立體感

使用比膚色更暗的顏色（#814A53）描繪肌膚的邊界線，這時的噴槍尺寸設定在30%。接著，使用尺寸100%的〔噴槍〕，以陰影部分為中心疊上紅色（#F3B2AF）。藉由陰影、輪廓與肌膚的紅色，賦予身體立體感。

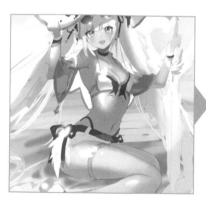

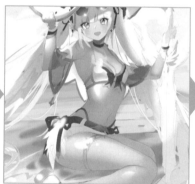

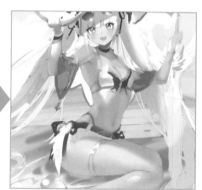

仔細描繪細節

在靠近水面的皮膚輪廓，仔細畫出來自海水的反光（#EAD5E1）。接著追加打亮，以適當地表現被水弄溼的肌膚濕溼感，仔細添上平常不會加上的細節。

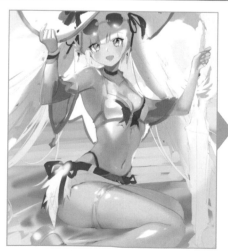

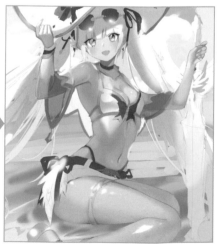

眼瞳的上色

以下將解說角色眼瞳的上色方法。俗話說「眼睛是靈魂之窗」，眼瞳是展現角色十分重要的部位。只要稍微多花點心思，便能讓角色魅力倍增。這個角色的眼瞳是藍色，讓我們一起來畫出跟背景的天空與海洋一樣閃耀的眼瞳。

色彩增值塗上陰影

繼續使用肌膚上色時所用的〔噴槍〕。但在眼瞳這樣的小部位上色時，需要細緻的刻畫，筆刷尺寸應使用10%到30%的小尺寸。首先和肌膚一樣先塗上底色，眼睛的底色分別是眼瞳#89A1E8、眼線#413430、眼白#FDFBFA（上圖）。

畫好眼瞳底色後，用更深的顏色做出漸層，並添上瞳孔與虹膜（下圖）。

陰影配色

 #3759B1

反光與高光的上色

①先塗上陰影、瞳孔與虹膜後，在瞳孔下方用明亮色（#FEE6DE）畫上亮光。

②接著用比眼瞳下方的亮光更暗一點的顏色#CAE7EB，在眼瞳上方添上反光。

③在瞳孔加上高光後，角色的眼睛變得充滿情感。

描繪發光感

使用比剛才塗上的陰影（P.121中央）更深的顏色（#192B57），讓眼瞳更清晰。並用打亮做出明暗差，使眼瞳更具立體感（左圖）。
再追加亮藍色（#48B0F1），以表現夏季海洋的清涼感。建立模式為覆蓋的圖層，並剪裁後，在眼瞳下方塗上明亮的#CFE7F3（右圖）。

描繪細節

修整眼線的形狀後，接著畫出嘴巴形狀。嘴部要運用#FFB6AC、#E86E5E上色。分別修飾好形狀後，於眼線添加明亮色（#836C65），讓形象更柔和，唇部則添上顏色（#FECDC8）。以白色在下嘴唇加上亮光，營造立體感，畫出滋潤的感覺（右下圖）。

收尾上色

在眼瞳上部用白色畫上細小的打亮，增添光輝。最後會塑造出有如寶石般稍微有些搶眼的閃耀光澤，展現角色魅力十足的眼瞳。

奇幻泳裝的畫法

頭髮的上色

這個步驟要利用色調與打亮，畫出金髮在盛夏海邊強烈陽光的照射下光彩奪目的模樣，以及沾到水的濡溼感。

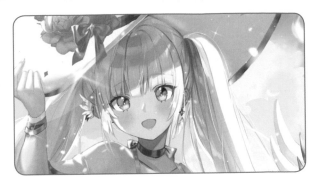

底色上色

從草圖的底色上開始塗上基底色。用〔筆刷〕塗出帽子形成的最深色處（#B49090）。
接著塗上由天空、海洋等造成的反光（#CAC2E7）。

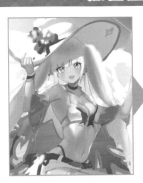

描繪光澤

頭髮上再添加光澤（#DFC8B3），並用深色（#8C5F5E）描繪毛髮的邊界與髮質。

▼用G筆仔細畫出頭髮的紋理。

增加色調

使用新的顏色，調整出華麗感。於各處添上深色，降低模糊不清的感覺，賦予鮮明印象。建立覆蓋圖層並剪裁，調整頭髮顏色（#976B6A）後，頭髮上色就完成了。

▼這裡也增加了細小的髮絲。

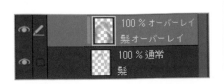

123

泳裝的上色

這張插圖的泳裝是以騎士盔甲作為設計主題，與一般泳裝不同，具有金屬風的質感。上色要畫出金屬特有的光澤，以及沾到水的濕漉感。

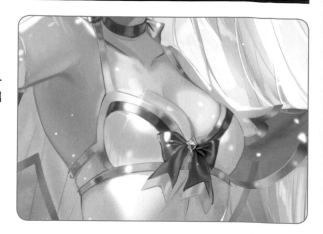

塗上底色與陰影

首先塗上泳裝底色做準備。接著追加陰影，營造胸部的立體感。使用〔噴槍〕，配合胸部曲線塗出明暗（#D6C5D6），並用低濃度的筆，依據胸部分量感，在泳裝上添上小皺褶，如此便能讓胸部更有立體感。

接著，泳裝的裝飾蝴蝶結也使用深色添上陰影（#192D77），接著追加明亮色，表現蝴蝶結的光澤感（#5B6BD8）。

描繪金屬光澤

先在金屬零件上塗上深色（#856B4A）。接著用G筆，仔細畫出金屬零件的邊界。反覆添上明亮色，便能展現金屬特有的光澤。光澤的打亮是用#E7C8AB。

為蝴蝶結、金屬零件上色時，要反覆添上底色、深色、明亮色，如此便能營造出金屬的光澤質感。

光澤配色

 #E7C8AB

底色與明暗的上色

與上衣一樣，先塗上泳裝底色後，仔細描繪泳裝上的明暗與皺褶，表現立體感。與上衣相比，下身幾乎整個被陰影覆蓋，這裡使用的顏色為#AFB9DB。

描繪細節

這裡在下身的骨盆處追加了裝飾，以呈現出比基尼鎧甲的模樣，這個裝飾也要加上光澤。接著，用〔G筆〕仔細刻劃蝴蝶結的細節形狀，蝴蝶結的上色流程與上衣相同，要交替塗上深色與明亮色。

描繪裝飾品

腰帶上的帶扣等裝飾零件的上色步驟與上述相同，如此便能畫出金屬的光澤質感。用色也與上衣一致。大腿的腿環是使用〔圖層屬性〕的〔邊界效果〕，用自動產生的邊界線來描繪（底色為#BCA375、邊界線顏色為#75623F）。鎖定圖層，用〔噴槍〕塗出明暗，並仔細畫出羽毛的形狀。最後回到肌膚圖層，畫出受到腿環擠壓的肌膚。

配件的上色

披肩是這套奇幻風泳裝的特色。加上披肩，能用以表現奇幻作品中女騎士身穿比基尼鎧甲的模樣。以下將解說這件結合金屬與透明材質的披肩，以及墨鏡等配件的上色方法。

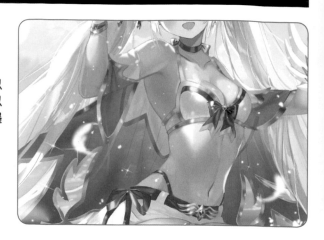

塗上底色與陰影

首先，先描繪前側（從手臂上垂落的部分）的披肩。這件披肩的底色較深，所以一開始是先畫出金色的邊緣，表現形狀。然後以明亮色（#D0D1E5）呈現皺褶，並塗上反光。金屬部分則與泳裝一樣，反覆添上底色（#B09167）、深色（#775C41）、明亮色（#DCBD91）。接著在金屬圖層下方建立新圖層，用來為披肩上色。

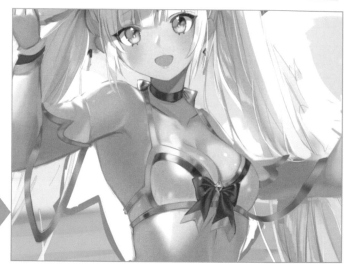

描繪透膚感

披件上色後，將圖層的不透明度降至50%，表現布料的透明感。在塗有披肩色的圖層上方新建一個圖層，用〔噴槍〕描繪披肩布料的皺褶。

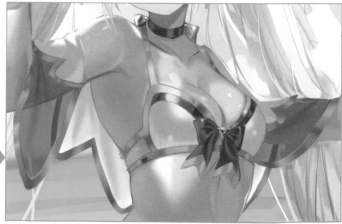

描繪背後的披肩

在角色的最下方建立圖層，描繪背後大大的披肩，並用〔G筆〕仔細畫出金屬零件的形狀。在畫好金屬零件的圖層下，再建一個圖層，並塗上藍色。

這次只有布料的上半部是透明材質，因此用橡皮擦擦除上部。

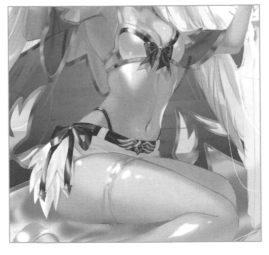

描繪細節

與前側的披肩一樣，使用〔噴槍〕畫出布料的皺褶。使用〔鎖定透明圖元〕的功能，這樣在上色時，就不會超出該圖層。鎖定塗有藍色的圖層的透明圖元，並畫上反射的淡藍色。

描繪墨鏡

在頭髮上新建圖層，並在其上仔細刻劃墨鏡與蝴蝶結。接著鎖定墨鏡與蝴蝶結的圖層，用噴槍做出漸層，並表現光澤。然後，也畫上耳環與手環等裝飾，如為泳裝的裝飾品上色般，仔細描繪蝴蝶結、金屬零件後，便完成上色。

完稿

添加在背景或插圖上的效果，也是對插圖形象有重大影響的要素。這裡將針對如何營造景深，以及調整插圖整體色調，還有增添效果等步驟進行解說，其中也會穿插具體技巧的說明。

背景的底色

描繪背景時，需要先準備基底色（左圖），然後在角色的下方塗上陰影（右上圖）。接著使用白色，刻劃水面的波浪，這時的訣竅是離角色愈近，浪會愈大，愈遠則愈小。而波浪也要加上明暗，調整成自然的波浪形狀（#C8D5E0）。將〔噴槍〕的尺寸調小後，添上細小水流。接著用〔覆蓋〕模式調亮海的顏色（#A6CADC）（右下圖）。

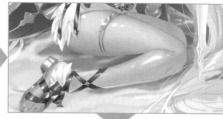

描繪透明感

使用〔G筆〕仔細畫出雲朵，並用陰影讓雲朵的明暗更加鮮明。天空也套用〔覆蓋〕模式，強調出碧藍感（#7486D1），並在水面畫上花朵。用〔噴槍〕畫出用以表現鏡頭光暈的彩虹，將圖層變更成〔濾色〕，不透明度度調至70%後就完成了（右圖）。

▼用〔噴槍〕畫的鏡頭光暈效果。

調整插圖整體的顏色

將畫好的角色所有圖層收到一個資料夾中，然後在其上新建圖層並剪裁。在新圖層上對想增亮的地方疊上明亮色；想減暗的地方疊上深色，接著將模式改為〔覆蓋〕後，便能得到右圖。

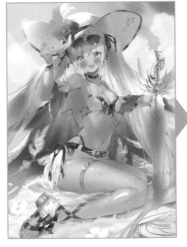
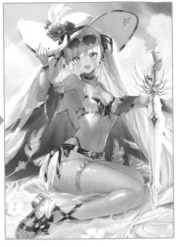

增加海水的刻畫

先在角色上方新建圖層，然後使用〔噴槍〕描繪海水的泡沫、波浪等。為新增的泡沫添上明暗對比，調整成自然的形狀（左圖）。角色身上也加上水珠，畫出濕漉感，呈現被水弄濕的模樣。

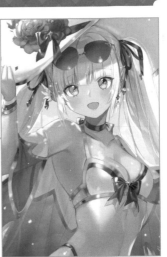

增加效果

再追加各種效果。這裡先用〔噴槍〕加上飄在空中的羽毛。
接著，降低G筆的不透明度，並調大尺寸，描繪日光灑落的模樣。請下載CLIP STUDIO中的〔閃耀筆刷〕或〔素材〕等，以便做出更加閃閃發光的效果。加上來自太陽光的光芒後，插圖就完成了。

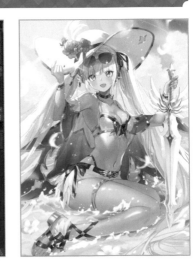

129

etc. 其他

適合精熟者挑戰！

校園泳裝

校園泳裝是游泳課時穿著的泳裝的俗稱。由於是上課時的穿著，比起設計更重視功能性。校園泳裝的外觀依時代不同，因此會按時代來分類。

可愛又容易穿脫的兩件式校園泳裝

上衣與下身分離的兩件式泳裝。在一件式的機能性中，加入裙裝的設計。

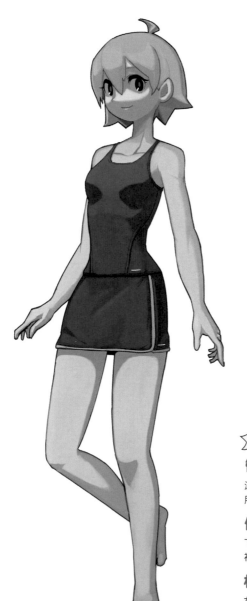

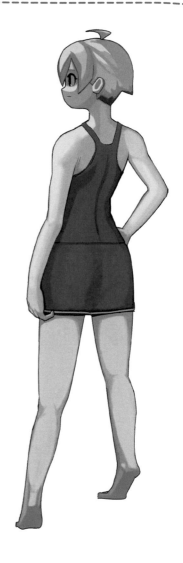

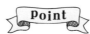

Point

管線狀上衣

泳裝的頸部周圍採用與上衣邊緣同色的粗線滾邊，能防止布料綻開，提升耐用度。

修飾身體線條的裙裝型

下身為裙裝，是能遮擋臀部周圍的款式。裙子底下有緊身短褲的設計，就算裙子捲起也不用擔心。

校園的普及情形

女學生會對裸露感到不安，因此現在的校園泳裝一般多為兩件式。下身除了裙裝，還有緊身褲的類型。

其他校園泳裝

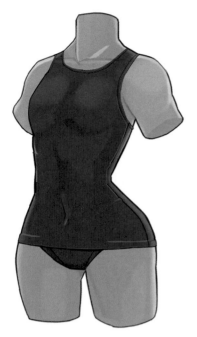

舊舊型校園泳裝

比舊型更為久遠，採用時期較短的泳裝。為背心狀上衣與燈籠褲下身的組合。下身縫在上衣的內襯上，即使有上下之分，也不會有因衣服捲起而露出肌膚的情形。

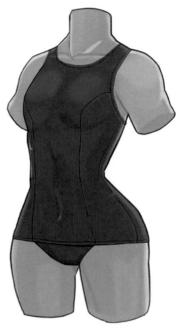

舊型校園泳裝

為學校指定泳裝，採用時期長，是從很早以前日本校園就開始採用的款式，所以又稱「舊型」、「舊校泳裝」。最大特色是胯間的上部有稱為「排水」的開洞結構。

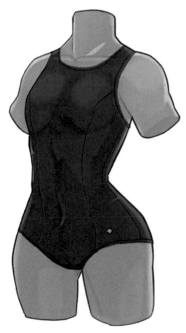

新型校園泳裝

上下布料連成一體的一件式泳裝。是繼舊式之後出現的款式，與舊式相對，稱為「新型」、「新校泳裝」。與舊舊式、舊式相比，更容易看出身材線條，給人貼身的印象。

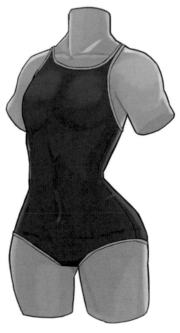

競泳型泳裝

採用競泳用泳裝中的設計，能減少水的阻力，更容易游動。與其他泳裝相比，貼合度也較高，很容易展現出身體線條。

異國風情的植物

渲染南國風情的植物

說到泳裝就會想到海，說到海就會連想到假期，而說到假期就會想到南國景點！在描繪泳裝時，加上南國風情的植物，便能瞬間營造出世界觀。那麼各位知道泳裝插圖中常用的植物，真正的名字叫什麼嗎？
最有名的是代表夏威夷的植物——椰子。

椰子樹一般給人的印象是結有果實的高大樹木，然而觀葉植物中，有種叫作「袖珍椰子」的小盆栽，長著像竹子般稀疏的葉子。選擇這個品種便能配合角色的身高，畫出低矮的椰子。

棕櫚科植物

棕櫚科的植物生長於熱帶～亞熱帶，為單子葉植物。一般說「椰子」時，是泛指所有「棕櫚科」植物。

鶴望蘭與龜背芋

葉片巨大且帶有光澤的熱帶觀葉植物。鶴望蘭除了有巨大的葉子外，還會開出鳥型般的鮮豔花朵。龜背芋是屬於天南星科的植物，葉子輪廓近似芋頭葉，且具有如龜背紋路般的裂口。兩種都是單子葉植物。

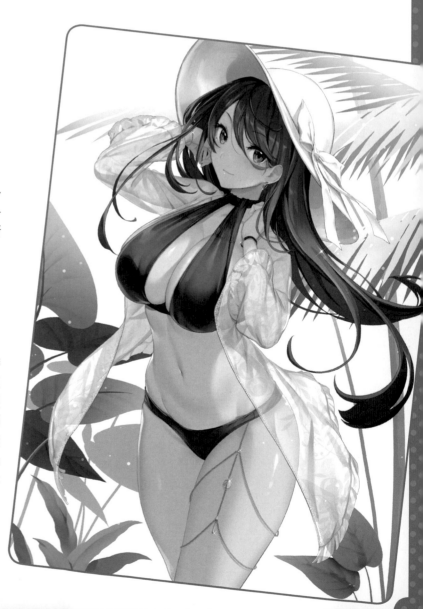

第五章
適合女孩的配件

沙灘涼鞋

涼鞋是泳裝穿搭的必備品，與泳裝搭配能發揮最大的魅力。從各種類型、花紋、顏色、造型等設計當中，選出與泳裝相配的款式吧。

海灘夾腳拖

海灘夾腳拖能搭配各式各樣的泳裝，雖造型簡約，但顏色豐富，是容易下手的款式之一。

繫踝涼鞋

綁帶固定在腳踝的款式。綁帶上大多會有裝飾，能營造華麗印象。

厚底夾腳拖

簡約中增添可愛感的厚底夾腳拖，比海灘夾腳拖更能營造女人味。

衛浴拖鞋

使用防水材質，可以穿著洗澡。不僅休閒隨興還很有魅力，但要小心過於隨便。

涼鞋的變化款①

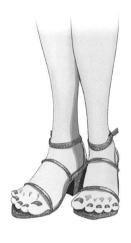

女人味款

細窄的腳踝繫帶能讓腳部顯得纖細，而鞋跟則能賦予成熟形象。

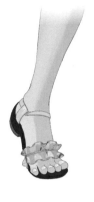

休閒款

與平時穿著搭配也不會有違和感的涼鞋，低跟加腳踝繫帶的設計利於行走。

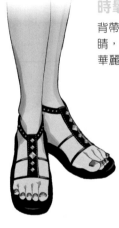

時髦款

背帶上的鑽石裝飾很吸睛，能為單色涼鞋帶來華麗的妝點。

簡約款

簡約的厚底涼鞋，透明背帶是亮點。

性感款

性感的紫色有跟涼鞋，花朵裝飾能打造出成熟可愛的風格。

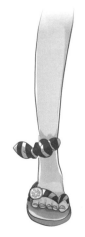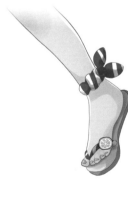

可愛風款

條紋與繫帶統一的蝴蝶結，帶出可愛感。

涼鞋的變化款②

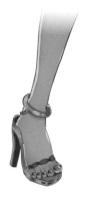

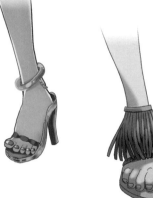

亞洲風

皮革背帶的顏色與涼鞋統一的亞洲風有跟涼鞋。

南國風

特徵為腳踝流蘇的涼鞋，走路時流蘇會隨之晃動，在海灘上很引人注目。

運動風

重視活動性的運動鞋，很適合運動或是從事休閒活動等。

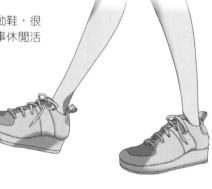

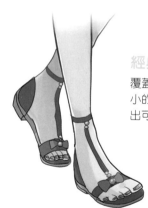

經典款

覆蓋腳背的背帶上只有小小的蝴蝶結，但仍是能帶出可愛的重點裝飾。

隨興風

沒有裝飾的隨興簡約風設計，白色與藍綠色的搭配給人清涼的印象。

優雅款

遮住腳尖的涼鞋。鈕扣的扣子高雅，能賦予成熟的氣質。

其他配件

火鶴造型泳圈
粉色可愛、造型衝擊性大的泳圈。巨大的尺寸讓人能在上面好好放鬆。

花朵圖案的泳圈
海邊或泳池的必備物品。花紋與顏色豐富,能營造出多種多樣風貌。

海灘球
花紋、顏色多樣的海灘球,能帶來視覺上的享受。現在也是海灘休閒的經典物品。

貝殼造型泳圈
很適合用來曬在IG或社群軟體上,可愛的造型是絕對能在海邊或泳池備受關注。

塑膠手提包
弄溼也無妨的塑膠製包包,是泳池與海邊的必備品。

草編手提包
清爽的亞洲風草編手提包,只要拿在手上,就能讓時尚感大升級。

封面插圖繪製流程

本章要介紹封面插圖從草稿到插圖設計完成的流程。以下將公開超大幅的上色前線稿、初期設定、設計草案、草稿階段的插圖等平常看不到的流程。

草稿設計

即使是草稿設計圖，也要將陰影與背景等畫到一定程度，以便傳達圖畫的概要。
這張草稿設計的主題，是活力充沛的雙馬尾女孩。概念關鍵字有「活力」、「開朗」、「愉快」等。在畫面中塞入包包、泳圈等能充分享受大海的物品，畫出快活的氛圍。

構圖草案

為了決定封面的透圖草案。畫面為充滿魄力的仰角，且角色的眼睛是看向讀者的方向，這樣能比較容易吸引目光。
將構圖轉成草稿時，有稍微將視線與角度轉正。

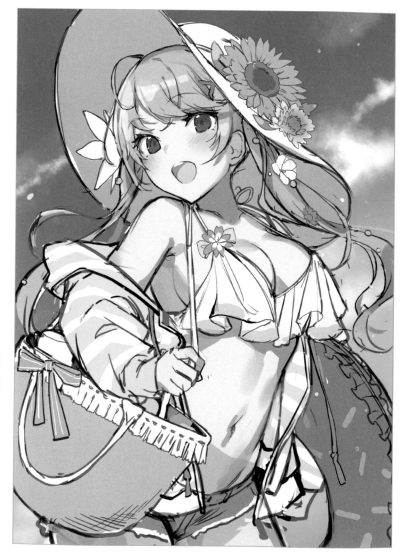

線稿

從草稿轉成線稿的狀態。這個步驟也要與編輯進行確認。帽子上的花朵與包包的褶邊在這個時期已經有畫出一定程度的細節。

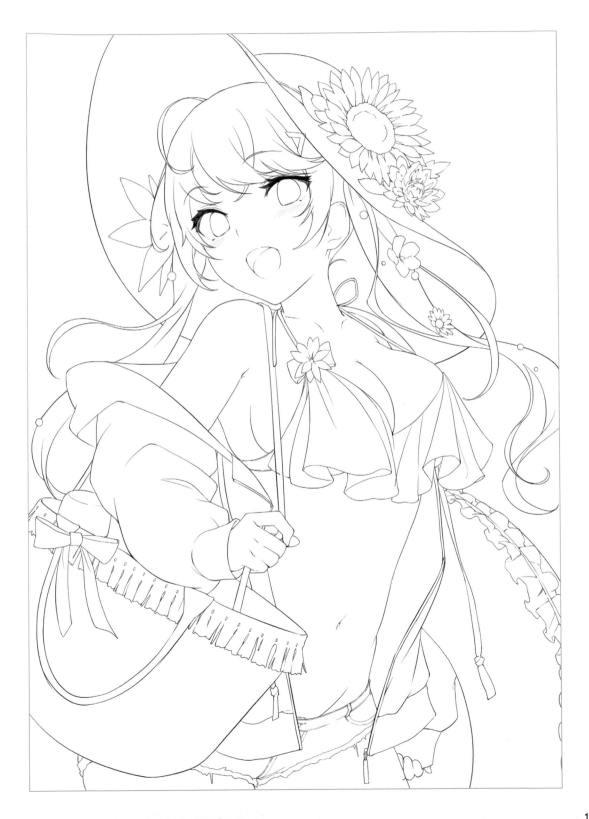

上色

為整體上色，並完成插圖。泳裝與整體採明亮
的色調，營造出精力充沛又快活的形象。

泳裝為褶邊上衣搭配短褲下身，而
防寒用的防曬衣也採用符合時下潮
流的設計。
雖然經典的款式也不錯，但為了展
現本書的變化性，畫面上集結了許
多新潮的單品。

設計

以插圖為主進行封面設計。依循著「想要盡可能大大地展現超級可愛的插
圖」這個想法，將標題放在右側。

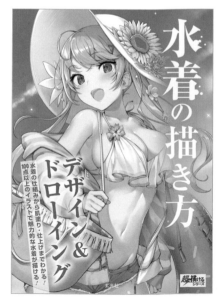

以斜體文字突顯本
書的特色。在本書
P.3可以看到沒有被
文字遮住的版本。

最後調整

調整標題的顏色與位置。配合角色暖色系的上衣，標題改成了橘色，好讓整體都能展現活潑感。調整圖層，完成泳裝在文字前的立體結構。

▲初期設計時，泳裝被標題擋住。

▲將標題左移，讓泳裝來到標題前。

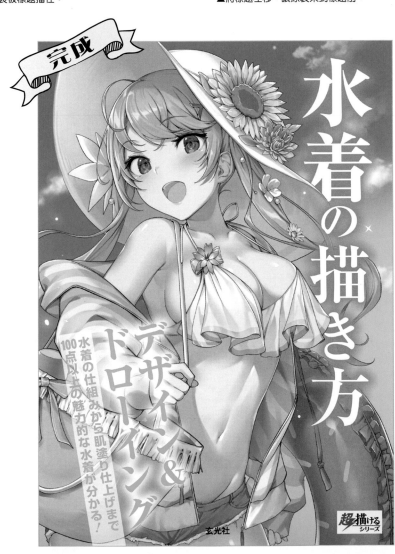

完成

イコモチ

插畫家、角色設計師。主要從事遊戲、書籍的插畫。喜歡畫科幻、奇幻與日常女孩子們。

主要負責：封面、P.70－83
Twitter：@rswxx

美和野らぐ

出生於佐賀縣，在東京長大，喜歡日本酒與恐怖遊戲的插畫家兼動畫師。涉足書籍插畫、遊戲角色設計、CM 設計、動畫製作等多個領域。

主要負責：P.48－61
Twitter：@rag_ragko
HP：https://www.pixiv.net/users/7324626

HARURI

自由插畫家。從事遊戲、輕小說等角色的插圖繪製。

主要負責：P.116－129
Twitter：@HARURI52
HP：https://www.pixiv.net/users/14772638

むらき

自由插畫家。主要從事書籍、遊戲相關的插畫繪製，以及角色設計等。

主要負責：P.20-21、P.92－105
Twitter：@owantogohan
HP：https://iou783640.wixsite.com/muraki

マダカン

強項是繪製以擬人化為主的插圖，平時從昆蟲、深海生物、虎鯨獲得靈感。投稿 Twitter 的虎鯨擬人化漫畫現正販售中。

主要負責：P.63、P.85、P.107、其他泳裝插圖
Twitter：@morudero_2
HP：https://morderwal.jimdofree.com/

春雨 燕

原為遊戲公司的繪師，現在主要以數位繪圖從事人物插圖與漫畫。超級熱愛動物，很常畫狗與鳥類。

主要負責：P.62、P.64、P.66、P.68
HP：https://note.com/hhaall

右下ななめ

居住於東京都。高中時受到副島成記先生的插圖所衝擊，開始追求時尚。無比熱愛漂浮汽水。

主要負責：P.84、P.86、P.88、P.90
Twitter：@rightupnnm
HP：https://twitter.com/rightupnnm

めり越

居住於東京都的插畫家。探索明亮用色與二次元特有的角色設計。積極傳達插圖的魅力，也很重視自己畫得開心。

主要負責：P.106、P.108、P.110、P.112
Twitter：@merikoshim
HP：https://creatorsbank.com/merikoshim/

Kouteiu yarou

自由概念設計師、插畫家。
從生物到機器人，無論任何主
題都歡迎。

主要負責：P.130－131
Twitter：@koutetu_yarou

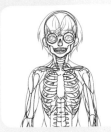

大黑屋炎雀

住在北海道士別市。輾轉各種
職業後，最終成為一名插畫家
的中年父親。
主要從事人物模型設計與社群
遊戲的角色設計。

主要負責：P.14－19
Twitter：@worldeater1496

まめも

喜歡畫肌肉與肉肉的身體，也
喜歡貓咪。

主要負責：P.26－29
Twitter：@mozumamemo

かすかず

想在上吊眼、鄙視眼或黑絲襪
等任一屬性中，成為公認的畫
家。喜歡格鬥遊戲，但很弱。

主要負責：P.32－35
Twitter：@kasu_kazu
Pixiv：id＝251906
HP：http://kasukazu.tumblr.com/

こわたりひろ

最近開始一個人生活，和文鳥
同住的漫畫家兼插畫家。無論
現在還是今後，都想繼續快樂
地畫圖，然後和喜愛的物品們
一起進棺材。

主要負責：P.30－31、P.36－37
Twitter：@kowatari914

メルルート

插畫家＆繪師。本書是我第一
本參與的繪畫參考書。

主要負責：P.134-135
Twitter：@_meruruto_
HP：https://moeillust.work/

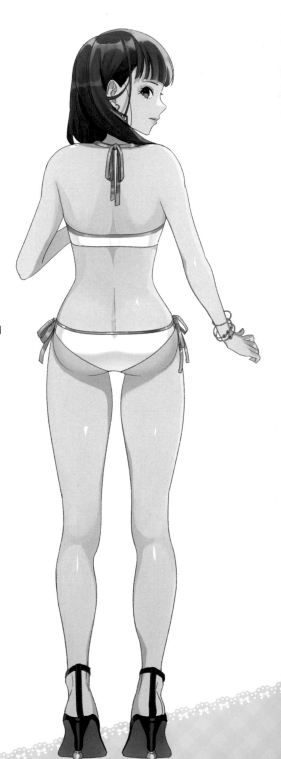

動漫泳裝美少女
繪製技法

MIZUGI NO KAKIKATA
© 2020 Genkosha Co., Ltd
Originally published in Japan by GENKOSHA Co., Ltd
Chinese (in traditional character only) translation rights arranged
with GENKOSHA Co., Ltd through CREEK & RIVER Co., Ltd.

出　　　版／楓書坊文化出版社
地　　　址／新北市板橋區信義路163巷3號10樓
郵 政 劃 撥／19907596　楓書坊文化出版社
網　　　址／www.maplebook.com.tw
電　　　話／02-2957-6096
傳　　　真／02-2957-6435
編　　　者／勝山俊光
翻　　　譯／洪薇
責 任 編 輯／江婉瑄
內 文 排 版／謝政龍
校　　　對／邱鈺萱
港 澳 經 銷／泛華發行代理有限公司
定　　　價／380元
出 版 日 期／2021年10月

國家圖書館出版品預行編目資料

動漫泳裝美少女繪製技法 / 勝山俊光編
；洪薇譯. -- 初版. -- 新北市：楓書文
化出版社, 2021.10　面；　公分
ISBN 978-986-377-703-8（平裝）

1. 插畫　2. 繪畫技法

947.45　　　　　　　110010744